The Genius Puzzle Book

思考力

國家圖書館出版品預行編目資料

腦力開發！邏輯訓練遊戲138 / 權老師
(Kidoong Kwon)著；陳品芳譯. --
初版. -- 臺北市：臺灣東販, 2019.12
184面；12.8×18.8公分
ISBN 978-986-511-199-1(平裝)

1.益智遊戲

997 108018630

Original Title: 더 지니어스 퍼즐북: 사고력
The Genius Puzzle Book: Thinking
Copyright © 2018 Kidoong Kwon
All rights reserved.
Original Korean edition published by Gilbut Publishing Co., Ltd., Seoul, Korea
Traditional Chinese Translation Copyright © 2019 by Taiwan TOHAN Co., Ltd.
This Traditional Chinese Language edition published by arranged with
Gilbut Publishing Co., Ltd. through MJ Agency

腦力開發！邏輯訓練遊戲138

2019年12月1日初版第一刷發行

作　　　者　　權老師（Kidoong Kwon）
譯　　　者　　陳品芳
編　　　輯　　曾羽辰
美 術 編 輯　　竇元玉
發 行 人　　南部裕
發 行 所　　台灣東販股份有限公司
　　　　　　　＜地址＞台北市南京東路4段130號2F-1
　　　　　　　＜電話＞(02)2577-8878
　　　　　　　＜傳真＞(02)2577-8896
　　　　　　　＜網址＞http://www.tohan.com.tw
郵 撥 帳 號　　1405049-4
法 律 顧 問　　蕭雄淋律師
總 經 銷　　聯合發行股份有限公司
　　　　　　　＜電話＞(02)2917-8022

腦力開發！
邏輯訓練遊戲

★★★ **138** ★★★

解益智謎題有什麼好處？

喚醒大腦，培養專注力！

習慣於網路搜尋的現代人，很少有動腦的機會。剛才聽到的驚人新聞、剛才見到的人叫什麼名字也都很快就會忘記。現在大家一起放下智慧型手機，來解益智謎題吧！刺激大腦的同時，也可以提升每下愈況的專注力與記憶力。將空格填滿，解出正確答案，喚醒你沉睡的成就感與潛力。

具抗壓效果，忘卻擔憂與煩惱！

每個人都有大大小小的煩惱，即使想要放空休息一下，腦海中卻總是會不斷有想法浮現。但解益智謎題時，只能專注在問題上，讓我們可以不再去想這些煩心的事，反而能夠享受投入某件事的喜悅，讓壓力煙消雲散。

與家人、朋友共度愉快時光！

大家小時候，是不是都有在紙上畫賓果或五子棋來玩的經驗呢？不要坐在一起各滑各的手機，試著集合眾人之力來場愉快的遊戲吧。比賽誰比較快把題目解出來很有趣，合力解開一個謎題也會很有成就感。

《腦力開發！邏輯訓練遊戲138》簡介

本書由6種謎題以及不同類型的特別題目所組成。攤開正六面體，填入正確的數字、圖案的展開圖；試著猜猜從其他角度來看的物體，從上面俯瞰會是什麼樣子的俯瞰圖；像闖關一樣，從不同方向逃出迷宮的迷宮遊戲。還有找出不同數字之間的關係，將數字連接起來的造橋遊戲；與利用推理能力，掌握案件因果關係的推理謎題；另外還會不時穿插新型的特別謎題。

因為同時收錄了各種不同類型的問題，所以能夠鍛鍊平常不會用到的大腦部位，不僅能培養思考力與推理能力，更能促進空間感知能力的發展。就像伸展大腦般，一一解開這些問題，你可能會驚訝地發現，原來自己竟然有這樣的思考能力。

書中的每個問題都會標示難易度，整體來說越後面的題目難度會越高。可以依照順序解題，如果特別喜歡某一種類型的問題，也可以針對單一題型解答。不需要什麼準備，只要有清晰的思考能力和明確的判斷力就夠了。

開始吧，讓我們一起挑戰看看！

迷宮

① 起點在左上方，終點則是在右下方。

② 找出一條路離開迷宮。

TIP 找不到路的時候，可以試著從終點往回走。

數織

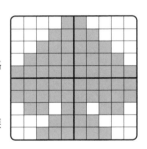

① 在部分區塊塗上顏色，完成一幅畫的題型。

② 題目中橫向與縱向的數字表示該行或列有幾格需要上色。

③ 標示的數字表示要連續上色的格數。

④ 如果該行或列的數字超過2個，表示中間至少要留下一格空白。

⑤ 按照橫向與縱向標示的數字上完色，數織謎題內若出現一個圖形，就表示解圖成功。

⑥ 上完色之後，找出隱藏在謎題內的圖形吧。

TIP 從大的數字開始上色會比較簡單。

解題時若有無法判斷要不要上色的格子可以先用X標註，完成的數字則可以用O標註。

找出無論從上至下、下至上開始上色都會重疊的空格，就可以知道哪些格子一定要上色。

展開圖

① 像骰子的正六面體上，標示有數字或是記號。

② 數字與記號有上下左右之分。

③ 完成骰子攤平後的展開圖。

TIP 試著在腦袋裡將平面圖摺起來。

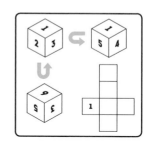

造橋

① 整個謎題是由彼此不相連的數字島所組成。

② 用一條或兩條橋，將位在橫向與縱向直線上的數字島連接在一起。

③ 島跟島之間沒有其他島存在時，才能造橋。

④ 即使是直線上的島，也有可能無法造橋。

⑤ 橫向與縱向的橋不能彼此重疊。

⑥ 所有的島都必須有與標示數字相等的橋數。

⑦ 試著畫出橋，將每個島連接在一起吧。

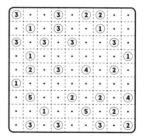

 解題方法

俯瞰圖

❶ 題目是由不同顏色的線所畫出的金字塔。

❷ 找出從圖形上方俯瞰時會看到的樣子。

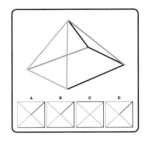

A　B　C　D

推理

❶ 不同的主題會有不同的物品內容。

❷ 所有的物品都有很多條件，彼此不會重複。

❸ 運用提供的線索，配合表格填入適當的項目。

> 提示
>
> ❶ 年輕聖地生產的玩具車
> ❷ 玩具消防車可能是15,0
> ❸ 玩具推土機價格是10,0
> ❹ 特洛伊生產的玩具車，
> ❺ 玩具消防車價格是20,000

TIP 先從可以直接用提示確定的物品開始填。

如果物品隱藏在提示中，便試著推理出那些物品之間的關係。

特殊謎題

❶ 有各種不同類型的謎題。

❷ 仔細閱讀題目，找出正確答案，答案就隱藏在題目中。

Genius挑戰等級

等級 1：初級。給初學者的入門題目

等級 2：中級。給益智遊戲愛好者的中等題目

等級 3：高級。給熟悉益智謎題與遊戲愛好者的高級題目

 目次

PUZZLE
問題

1 迷宮

日期
時間　　　分

從左上方的起點出發，穿越迷宮走到右下方的終點。

LEVEL
1

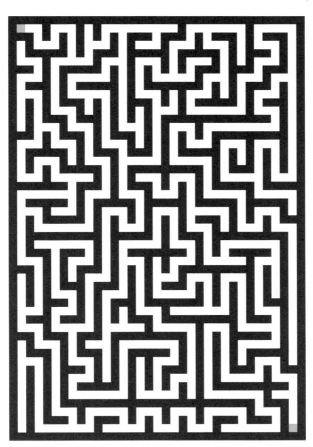

正確答案 153p

2 數織

配合方格外標示的數字，塗滿相等的格子數完成謎題。方格外的數字代表該行或該列應該要有幾個格子上色，數字是多少就表示要連續塗滿幾格，如果同時出現2個以上的數字，則表示中間必須留下至少1格的空白。

LEVEL
1

		4	7	8	9	9	9	5 3	3 3	7	4
3	3										
	10										
	10										
7	2										
7	2										
5	2										
	8										
	6										
	4										
	2										

正確答案 153p

寫出下方的正方體展開之後，每一面應該填入什麼數字。數字有
上下左右的區別。

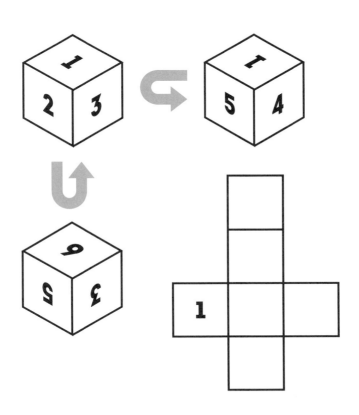

正確答案 153p

4 造橋

按照每個島上所標示的數字畫出往外連接的橋。所有的島都必須
要有與數字相等的橋數，橋只能是直線。島之間只能以一條或是
兩條橋相連，橋與橋之間不能交叉。位在直線上的數字島，也有
可能無法以橋相連。

LEVEL

2

(4) • (4) • • (2) • • •

• • • • • • (2) • •

• • • (2) • (4) • • •

(6) • (6) • (1) • (3) • (1)

• • • (2) • (4) • • •

(3) • (5) • (1) • (3) • (3)

• • • (4) • (3) • • •

• • (1) • • • • • •

• • • (3) • • (3) • (2)

正確答案 153p

5　數織

配合方格外標示的數字，塗滿相等的格子數完成謎題。方格外的數字代表該行或該列應該要有幾個格子上色，數字是多少就表示要連續塗滿幾格，如果同時出現2個以上的數字，則表示中間必須留下至少1格的空白。

LEVEL
1

				6	6			6	6		
		3	5	1	2	10	10	2	1	5	3
	2										
	4										
	6										
	8										
	10										
	10										
	10										
2 2	2										
	4										
	6										

正確答案 153p

選出下方圖形從上往下看時應該是什麼樣子。

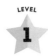

正確答案 **153p**

7 迷宮

從左上方的起點出發，穿越迷宮走到右下方的終點。

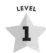
LEVEL
1

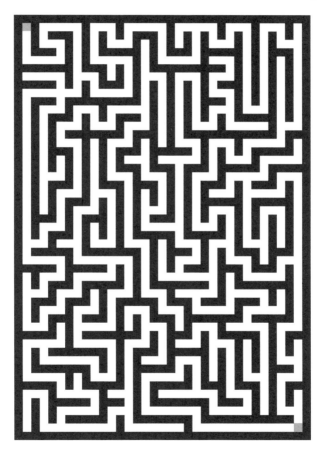

正確答案 154p

閱讀以下問題，在表格內填入適當的答案。

LEVEL
2

Gilbut出版社去年在每一季都有出版一本書，書名分別是《黑色韓國》、《30分鐘統計學》、《拍賣終結者》、《The Genius Puzzle Book》。跟出版順序無關，這些書分別賣了4萬本、6萬本、8萬本與10萬本。請從以下提示中找出每一本書賣了多少本以及各別的出版時間。

提示

❶ 《The Genius Puzzle Book》賣得比第一季出版的書更多。
❷ 《30分鐘統計學》是第三季出版的。
❸ 《黑色韓國》賣得比《拍賣終結者》少4萬本。
❹ 第一季出版的書，賣得比第四季出版的書少。
❺ 第一季出版的書，賣得比第三季出版的書少2萬本。
❻ 《The Genius Puzzle Book》是第二季出版的書。

銷售數量	書名	出版時間
4萬本		
6萬本		
8萬本		
10萬本		

正確答案 154p

造橋

按照每個島上所標示的數字畫出往外連接的橋。所有的島都必須要有與數字相等的橋數，橋只能是直線。島之間只能以一條或是兩條橋相連，橋與橋之間不能交叉。位在直線上的數字島，也有可能無法以橋相連。

LEVEL

2

正確答案 **154p**

10 迷宮

從左上方的起點出發，穿越迷宮走到右下方的終點。

LEVEL
1

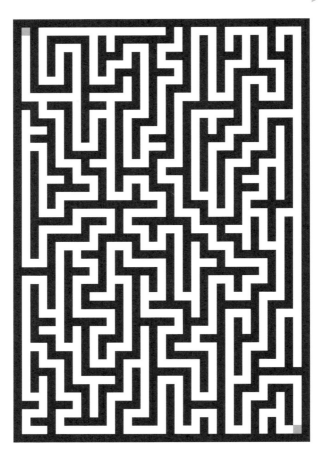

正確答案 154p

11 數織

時間　　　分

配合方格外標示的數字，塗滿相等的格子數完成謎題。方格外的數字代表該行或該列應該要有幾個格子上色，數字是多少就表示要連續塗滿幾格，如果同時出現2個以上的數字，則表示中間必須留下至少1格的空白。

LEVEL
1

					2			2			
			4	2			2	4			
		2	4	1	2	10	10	2	1	4	2
	2										
	4										
	4										
2 2	2										
	10										
	10										
2 2	2										
	2										
	4										
	6										

正確答案 155p

23

選出下方圖形從上往下看時應該是什麼樣子。

LEVEL
1

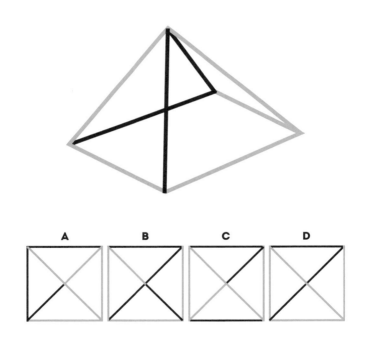

正確答案 155p

從左上方的起點出發，穿越迷宮走到右下方的終點。

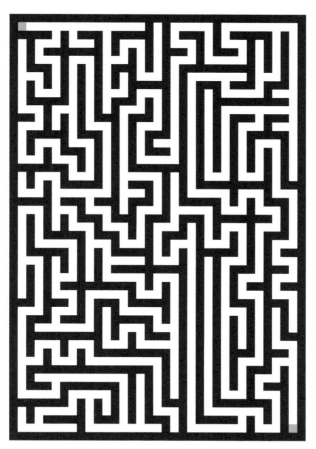

正確答案 155p

日期

時間　　　分

觀察以下圖案，猜出問號應填入什麼數字。每一個圖案都代表一個整數。

LEVEL
2

+ + = **30**

+ + = **18**

- = **2**

+ + = **?**

正確答案 155p

數織

配合方格外標示的數字，塗滿相等的格子數完成謎題。方格外的數字代表該行或該列應該要有幾個格子上色，數字是多少就表示要連續塗滿幾格，如果同時出現2個以上的數字，則表示中間必須留下至少1格的空白。

LEVEL
1

				2	2				
		2		2	3	2	2		
3	5	2	2	2	2	2	3	5	3

8										
10										
2 2										
3 3										
2 4										
4										
2										
2										
2										

正確答案 156p

日期

時間　　　分

寫出下方的正方體展開之後，每一面應該填入什麼數字。數字有上下左右的區別。

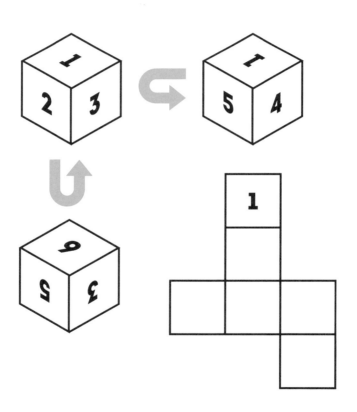

正確答案 156p

選出下方圖形從上往下看時應該是什麼樣子。

LEVEL
1

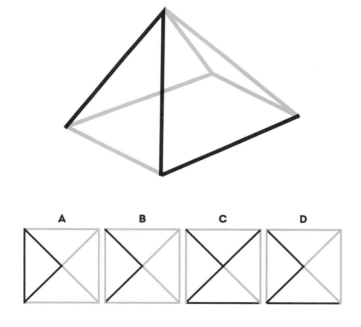

正確答案 156p

從左上方的起點出發，穿越迷宮走到右下方的終點。

LEVEL
1

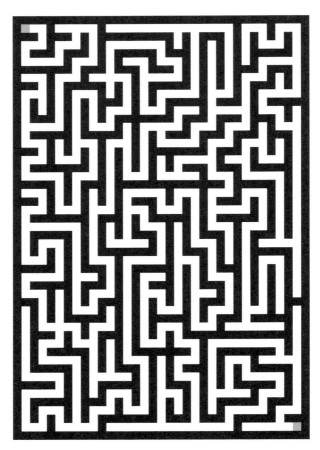

正確答案 156p

19 造橋

日期

時間　　　　分

按照每個島上所標示的數字畫出往外連接的橋。所有的島都必須要有與數字相等的橋數，橋只能是直線。島之間只能以一條或是兩條橋相連，橋與橋之間不能交叉。位在直線上的數字島，也有可能無法以橋相連。

LEVEL
2

		①				③		②
①			③		①		②	
				②		③		
②			⑤		④		④	
	④		⑥		⑤			③
		②		①				
	②		②		④		②	
②		④				②		

正確答案 156p

20 推理

日期

時間 分

閱讀以下問題，在表格內填入適當的答案。

LEVEL 2

玩具店裡有5,000元、10,000元、15,000元、20,000元的玩具車，玩具車的種類分別是警車、消防車、挖土機和救護車，分別由「堅固產業」、「特洛伊」、「現代實業」和「年輕聖地」生產。請透過以下提示，推理出每一台車的品牌與價格。

提示

① 年輕聖地生產的玩具車，比玩具挖土機便宜5,000元。
② 玩具消防車可能是15,000元，或是現代實業生產的。
③ 玩具挖土機價格是10,000元。
④ 特洛伊生產的玩具車，比玩具救護車貴10,000元。
⑤ 玩具消防車價格是20,000元。

價格	玩具車種類	品牌
5,000元		
10,000元		
15,000元		
20,000元		

正確答案 156p

俯瞰圖

日期

時間　　　分

選出下方圖形從上往下看時應該是什麼樣子。

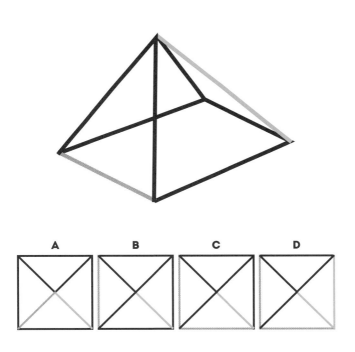

正確答案 157p

22 數織

配合方格外標示的數字，塗滿相等的格子數完成謎題。方格外的數字代表該行或該列應該要有幾個格子上色，數字是多少就表示要連續塗滿幾格，如果同時出現2個以上的數字，則表示中間必須留下至少1格的空白。

LEVEL
1

1	1								
3	4								
3	3								
1	1								
3	5								
3	4								
1	1								
	10								
	8								
	7								

Column clues (top):

		2			2			2	1
	2	2		2	2	2		2	1
1	2	3	10	3	3	3	10	3	1

正確答案 157p

特殊謎題

觀察以下圖案，猜出問號應填入什麼數字。每一個圖案都代表一個整數。

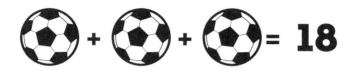

⚽ + ⚽ + ⚽ = **18**

🁢 ÷ 🁢 + 🁢 = **13**

✿ × ✿ − ✿ = **6**

⚽ × ✿ − 🁢 = **?**

正確答案 157p

從左上方的起點出發，穿越迷宮走到右下方的終點。

LEVEL

1

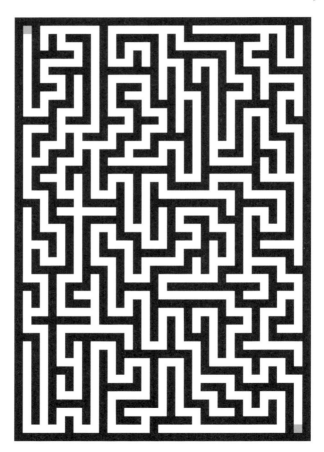

正確答案 157p

25 造橋

LEVEL
2

按照每個島上所標示的數字畫出往外連接的橋。所有的島都必須要有與數字相等的橋數，橋只能是直線。島之間只能以一條或是兩條橋相連，橋與橋之間不能交叉。位在直線上的數字島，也有可能無法以橋相連。

（③ · · · · · · ④ ·）
（· ② · ③ · · ② · ②）
（· · ① · · · · · ·）
（③ · · ② · ① · ③ ·）
（· · ③ · · · ④ · ·）
（· ③ · ① · ② · · ③）
（· · · · · · ② · ·）
（② · ② · · ③ · ② ·）
（· ③ · · · · · · ②）

正確答案 157p

日期

時間　　　分

配合方格外標示的數字，塗滿相等的格子數完成謎題。方格外的數字代表該行或該列應該要有幾個格子上色，數字是多少就表示要連續塗滿幾格，如果同時出現2個以上的數字，則表示中間必須留下至少1格的空白。

LEVEL
2

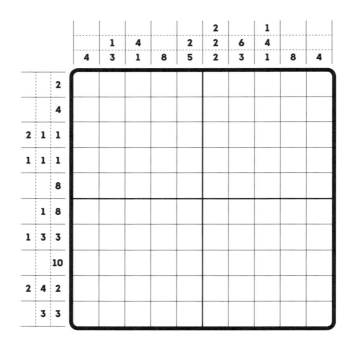

正確答案 158p

日期

時間　　　分

寫出下方的正方體展開之後，每一面應該填入什麼數字。數字有
上下左右的區別。

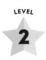

正確答案 158p

28 迷宮

從左上方的起點出發，穿越迷宮走到右下方的終點。

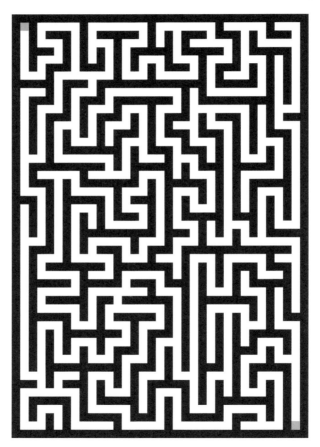

正確答案 158p

29 推理

閱讀以下問題，在表格內填入適當的答案。

LEVEL
2

每個週六，韓國大學棒球隊「大猩猩隊」都會與附近大學的棒球隊舉辦週末聯盟。韓國大學棒球隊的對手，分別是「老虎隊」、「龍隊」、「公牛隊」、「國王隊」。比賽在8月3日、10日、17日、24日舉辦，無關日期，比賽結果分別是2-1、4-2、5-1、10-5。請透過以下提示，找出各日期比賽的對手與分數。

提示

① 8月10日的比賽分數是4-2。
② 跟國王隊的比賽分數是2-1。
③ 跟龍隊的比賽，是在比分5-1的比賽之後進行的。
④ 跟國王隊的比賽，是在跟老虎隊比賽的兩個星期前舉行。

比賽日期	對手	分數
8月3日		
8月10日		
8月17日		
8月24日		

正確答案 158p

日期

時間　　　分

寫出下方的正方體展開之後，每一面應該填入什麼數字。數字有上下左右的區別。

LEVEL
2

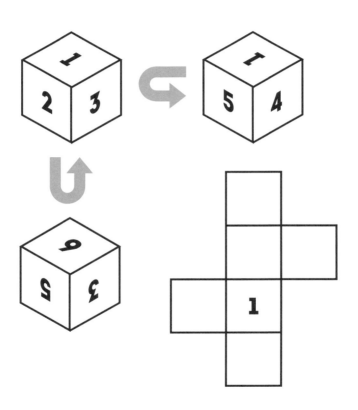

正確答案 158p

31 俯瞰圖

選出下方圖形從上往下看時應該是什麼樣子。

LEVEL
1

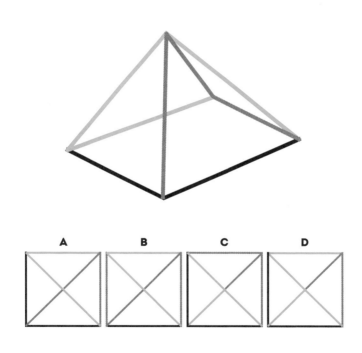

A　　　B　　　C　　　D

正確答案 158p

32 造橋

按照每個島上所標示的數字畫出往外連接的橋。所有的島都必須要有與數字相等的橋數，橋只能是直線。島之間只能以一條或是兩條橋相連，橋與橋之間不能交叉。位在直線上的數字島，也有可能無法以橋相連。

LEVEL 2

正確答案 159p

日期

時間　　　分

配合方格外標示的數字，塗滿相等的格子數完成謎題。方格外的數字代表該行或該列應該要有幾個格子上色，數字是多少就表示要連續塗滿幾格，如果同時出現2個以上的數字，則表示中間必須留下至少1格的空白。

LEVEL
1

		1			1	1	1	1			1
	1	1	9	10	3	2	2	3	10	9	1
	2	2									
	2	2									
	2	2									
		10									
	2	2									
2	2	2									
		10									
	3	3									
	3	3									
	1	1									

正確答案 159p

以下是刻在某個希臘墓碑上的文字，閱讀內容，猜出丟番圖是在
幾歲時去世的。

> 丟番圖人生有1/6的時間是個少年，過了人生1/12的時
> 間之後，他長出了鬍子。後來又過了1/7的人生便結了
> 婚。五年之後他的兒子出生，但是兒子只活了父親年齡
> 的1/2便去世。兒子過世後四年，丟番圖也離開了這個
> 世界。
> 請問丟番圖究竟活到幾歲呢？

＿＿＿＿ 歲

正確答案 159p

從左上方的起點出發，穿越迷宮走到右下方的終點。

LEVEL
1

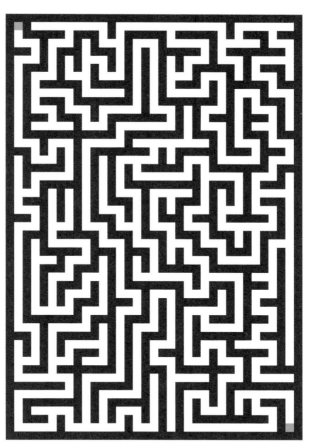

正確答案 159p

選出下方圖形從上往下看時應該是什麼樣子。

LEVEL
1

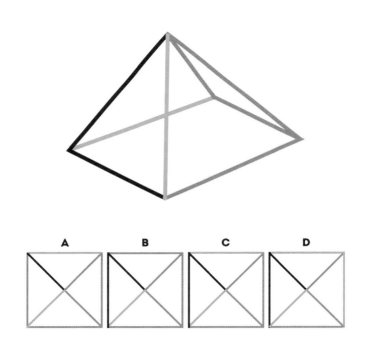

A　　B　　C　　D

正確答案 159p

37 推理

日期

時間　　　分

閱讀以下問題，在表格內填入適當的答案。

LEVEL
2

英洙、敏俊、民成、允貞都有養寵物，寵物的名字分別是「藤蔓」、「蝴蝶」、「血腸」、「尼羅」，年齡分別是2歲、4歲、6歲和8歲。請參考以下的提示，猜出寵物的名字和主人是誰。

提示

① 藤蔓是由敏俊照顧。

② 蝴蝶比尼羅大4歲。

③ 民成養的寵物是2歲。

④ 蝴蝶比血腸小2歲。

⑤ 允貞的寵物是蝴蝶或是2歲。

年齡	名字	主人
2歲		
4歲		
6歲		
8歲		

正確答案 159p

日期
時間　　　　分

配合方格外標示的數字，塗滿相等的格子數完成謎題。方格外的數字代表該行或該列應該要有幾個格子上色，數字是多少就表示要連續塗滿幾格，如果同時出現2個以上的數字，則表示中間必須留下至少1格的空白。

			1				1		
		1	4			4	1	1	
	2	1	1	1	1	1	1	1	
3	1	1	1	1	1	1	1	1	3

			2	2								
			1	1								
			1	1								
			1	1								
			1	1								
			1	1								
2	1	1	1	1								
1	1	1	1	2								
			1	1								
				8								

正確答案 160p

日期

時間　　　分

寫出下方的正方體展開之後，每一面應該填入什麼數字。數字有上下左右的區別。

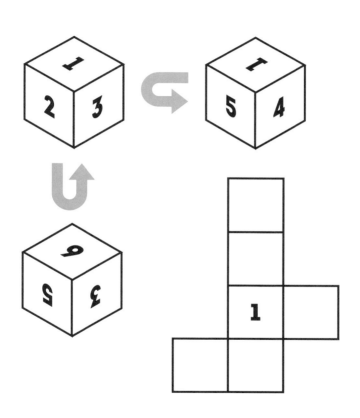

正確答案 160p

日期
時間　　　分

從左上方的起點出發，穿越迷宮走到右下方的終點。

LEVEL
1

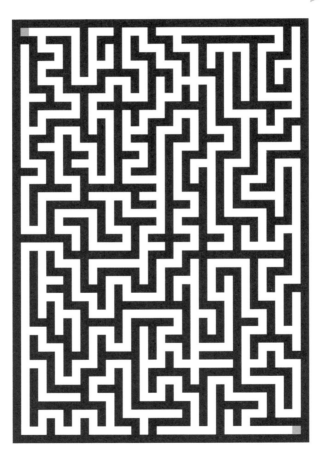

正確答案 160p

41 造橋

按照每個島上所標示的數字畫出往外連接的橋。所有的島都必須要有與數字相等的橋數，橋只能是直線。島之間只能以一條或是兩條橋相連，橋與橋之間不能交叉。位在直線上的數字島，也有可能無法以橋相連。

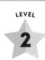

LEVEL
2

②　•　•　②　•　③　•　②　•

•　•　①　•　②　•　•　•　•

④　•　•　②　•　③　•　③　•

•　②　•　•　②　•　•　•　•

①　•　•　③　•　③　•　•　②

•　•　•　•　③　•　•　③　•

•　③　•　②　•　①　•　•　④

•　•　•　•　②　•　①　•　•

•　②　•　②　•　②　•　•　②

正確答案 160p

俯瞰圖

選出下方圖形從上往下看時應該是什麼樣子。

LEVEL
1

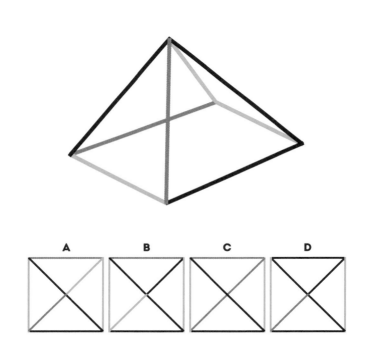

A　　　　　B　　　　　C　　　　　D

正確答案 160p

閱讀以下問題，猜出四位探險家過橋總共花了多少時間。

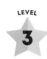

LEVEL
3

有一座連接兩座懸崖的老舊吊橋，因為太老舊了，所以一次只能讓兩人通過。現在有四位探險家要過橋，但火把只有一支，想要所有人都通過必須有人拿著火把再走回來。四位探險家過橋的時間都不一樣（分別是1分鐘、2分鐘、7分鐘與10分鐘），請問四位探險家全都過橋最短需要多少時間？

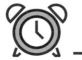

_____分

正確答案 160p

44 數織

配合方格外標示的數字，塗滿相等的格子數完成謎題。方格外的數字代表該行或該列應該要有幾個格子上色，數字是多少就表示要連續塗滿幾格，如果同時出現2個以上的數字，則表示中間必須留下至少1格的空白。

LEVEL
2

		4	4	8					
3	3	2	2	1	9	4	4	3	3

行/列クルー：
2
6
8
10
10
1 2 1
2
1 2
2 1
2

正確答案 161p

日期

時間　　　分

按照每個島上所標示的數字畫出往外連接的橋。所有的島都必須要有與數字相等的橋數，橋只能是直線。島之間只能以一條或是兩條橋相連，橋與橋之間不能交叉。位在直線上的數字島，也有可能無法以橋相連。

LEVEL
2

正確答案 161p

46 迷宮

從左上方的起點出發，穿越迷宮走到右下方的終點。

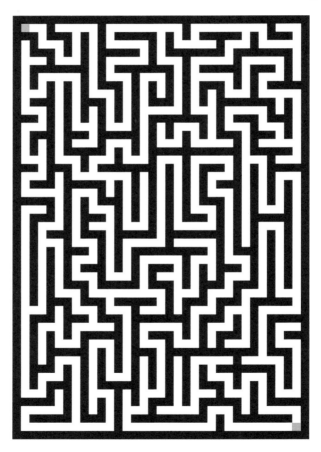

正確答案 161p

日期

時間　　　分

選出下方圖形從上往下看時應該是什麼樣子。

LEVEL
1

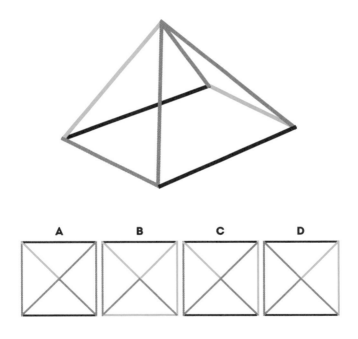

A　　　　**B**　　　　**C**　　　　**D**

正確答案 161p

48 數織

配合方格外標示的數字，塗滿相等的格子數完成謎題。方格外的
數字代表該行或該列應該要有幾個格子上色，數字是多少就表示
要連續塗滿幾格，如果同時出現2個以上的數字，則表示中間必
須留下至少1格的空白。

LEVEL

2

	1			4	3		3	4			1			
5	2		4	1	1	1	1	4		2	5			
7	5	9	6	1	1	1	1	1	1	6	9	5	7	
7	1	2	6	4	4	3	1	3	4	4	6	2	1	7

Row clues (left):

				7	7
	1	5	5	1	
		2	9	2	
			6	6	
			4	4	
	4	1	1	4	
3	1	1	1	1	3
			1	1	
	3	1	1	3	
	4	3	4		
		4	4		
		6	6		
	2	9	2		
1	5	5	1		
		7	7		

正確答案 161p

49 展開圖

寫出下方的正方體展開之後，每一面應該填入什麼數字。數字有上下左右的區別。

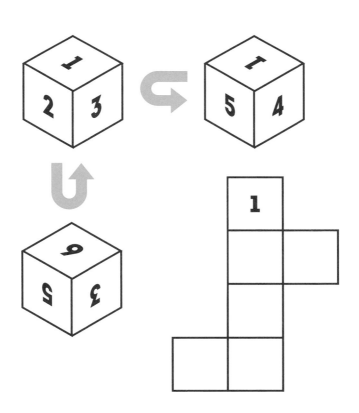

正確答案 161p

LEVEL
2

按照每個島上所標示的數字畫出往外連接的橋。所有的島都必須
要有與數字相等的橋數，橋只能是直線。島之間只能以一條或是
兩條橋相連，橋與橋之間不能交叉。位在直線上的數字島，也有
可能無法以橋相連。

正確答案 162p

51 數織

日期
時間　　　分

配合方格外標示的數字，塗滿相等的格子數完成謎題。方格外的數字代表該行或該列應該要有幾個格子上色，數字是多少就表示要連續塗滿幾格，如果同時出現2個以上的數字，則表示中間必須留下至少1格的空白。

LEVEL

2

直欄提示（由上而下）：

			3											
4	2		4		3	3	1			1	1	2	2	
2	4	2	1	1	2	1	1		4	4	2	3	1	
2	2	2	2	6	5	6	6	8	6	3	1	3	3	1

橫列提示（由上而下）：

- 1 1 2 2
- 2 5 2
- 2 1 2
- 1 1 1
- 4 2
- 1 2 3 1
- 2 2 4 1
- 12
- 12
- 2 9
- 1 7
- 1 1 4
- 2 1 2
- 2 5
- 1 1 2

正確答案 162p

選出下方圖形從上往下看時應該是什麼樣子。

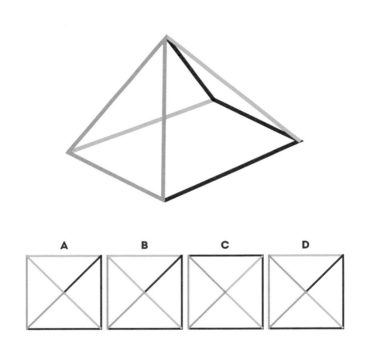

A	B	C	D

正確答案 162p

53 迷宮

從左上方的起點出發，穿越迷宮走到右下方的終點。

日期

時間　　　分

LEVEL
1

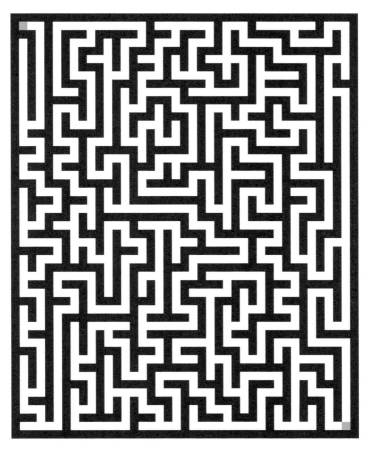

正確答案 162p

閱讀以下問題，在表格內填入適當的答案。

LEVEL
2

為了進行宇宙探查，政府與企業合力發射了「冒險家」、「X」、「寰宇」和「黑珍珠」四顆探測器。從一月到四月，每個月依序發射一顆，目的地分別是水星、火星、木星和金星。請參考以下提示，找出各探測器的發射時間、名稱與目的地。

提示

① 黑珍珠朝火星的方向發射。

② 前往木星的探測器，比冒險家早兩個月出發。

③ 前往金星的探測器出發之後X才出發。

④ 黑珍珠比寰宇晚兩個月發射。

發射時間	探測器	目的地
一月		
二月		
三月		
四月		

正確答案 162p

日期

時間　　　分

寫出下方的正方體展開之後，每一面應該填入什麼數字。數字有
上下左右的區別。

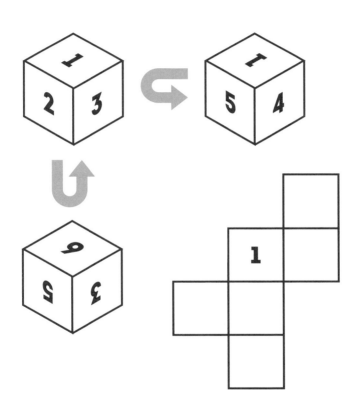

正確答案 162p

56　數織

LEVEL
2

配合方格外標示的數字，塗滿相等的格子數完成謎題。方格外的
數字代表該行或該列應該要有幾個格子上色，數字是多少就表示
要連續塗滿幾格，如果同時出現 2 個以上的數字，則表示中間必
須留下至少 1 格的空白。

Top column clues:

1														1
1														1
1														1
1														1
1														1
1						9	2	2	1	3				1
1		9	6	3	6	1	4	2	2	4	11			1
1	13	2	4	7	4	2	1	2	1	2	1	15	13	1

Left row clues:

1	1	1	1	1	1	1	1	1
								13
						8	5	
					3	2	3	
				4	2	2	4	
				3	2	2	3	
					4	2	4	
					2	2	4	
				3	1	2	5	
				1	1	1	4	
				2	3	1	5	
					1	4	3	
					2	3	3	
							13	
1	1	1	1	1	1	1	1	

正確答案 163p

選出下方圖形從上往下看時應該是什麼樣子。

LEVEL
1

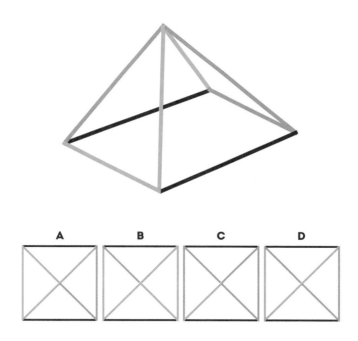

正確答案 163p

日期

時間　　　　分

從左上方的起點出發，穿越迷宮走到右下方的終點。

LEVEL
1

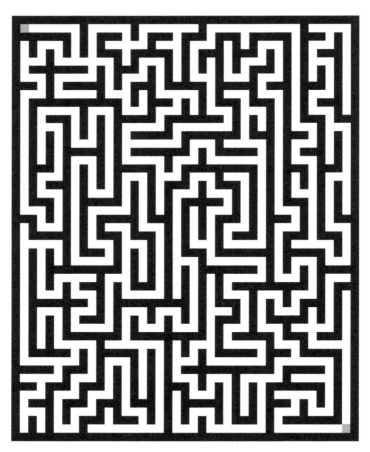

正確答案 163p

數織

配合方格外標示的數字，塗滿相等的格子數完成謎題。方格外的數字代表該行或該列應該要有幾個格子上色，數字是多少就表示要連續塗滿幾格，如果同時出現2個以上的數字，則表示中間必須留下至少1格的空白。

LEVEL
2

上方數字（列提示）

			2	8									
			6	2	8	4	2	3					
1	2	4	2	1	2	2	2	2					
2	4	6	1	1	3	6	5	1	6	6	6	7	4

左方數字（行提示）

		3
		5
	3	4
		7
		5
	3	2
	5	3
	8	4
	4	8
3	3	6
2	4	5
	2	8
		10
	3	2
		6

正確答案 163p

日期

時間 分

寫出下方的正方體展開之後，每一面應該填入什麼數字。數字有上下左右的區別。

LEVEL
2

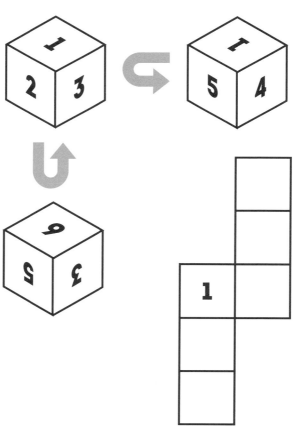

正確答案 163p

選出下方圖形從上往下看時應該是什麼樣子。

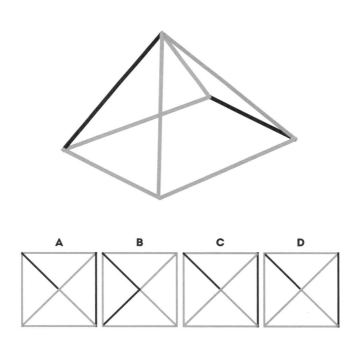

A　　　　　B　　　　　C　　　　　D

正確答案 163p

造橋

按照每個島上所標示的數字畫出往外連接的橋。所有的島都必須要有與數字相等的橋數，橋只能是直線。島之間只能以一條或是兩條橋相連，橋與橋之間不能交叉。位在直線上的數字島，也有可能無法以橋相連。

LEVEL
2

正確答案 164p

日期
時間　　　　分

從左上方的起點出發，穿越迷宮走到右下方的終點。

LEVEL
1

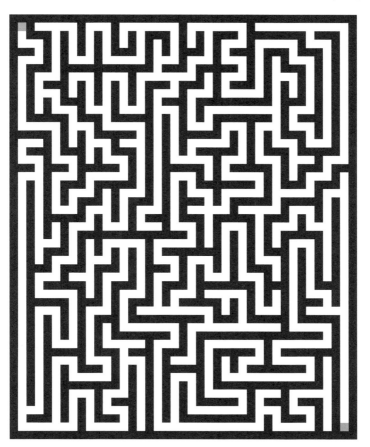

正確答案 164p

64 特殊謎題

閱讀以下問題,猜出朋友2的三個女兒分別是幾歲。

LEVEL
3

兩位同學睽違10年,偶然在街上遇到彼此。

朋友1:你過得還好嗎?

朋友2:好啊,我結了婚,還生了三個女兒呢。

朋友1:是喔?好棒!女兒幾歲了啊?

朋友2:哈哈,我的女兒們年齡相乘是72,加總起來則跟對面那棟建築物的門牌號碼一樣。

朋友1:等等……這樣我還是不知道啊。

朋友2:我小女兒跟姊姊們不一樣,她有一雙藍眼睛!

朋友1:啊!這樣我知道了!

請問三個女兒分別是幾歲呢?

正確答案 164p

配合方格外標示的數字，塗滿相等的格子數完成謎題。方格外的數字代表該行或該列應該要有幾個格子上色，數字是多少就表示要連續塗滿幾格，如果同時出現 2 個以上的數字，則表示中間必須留下至少 1 格的空白。

LEVEL
2

（數織／Nonogram 謎題格）

欄位提示（上方）：

			1												
			1			1		1				3		1	
	3	2	1			1		1				1	2	1	
	1	1	1	8	6	1		1	6	8	1	1	1		
8	1	1	1	2	4	3	1	3	4	2	1	1	1	8	
6	5	4	3	3	2	1	1	1	1	2	3	3	4	5	6

列位提示（左方）：

				7	7
	3	2	1	4	1
		2	3	3	2
1	1	3	3	1	1
		1	2	2	1
		2	3	3	2
1	1	3	1	1	
		1	2	2	1
		3	2	2	3
		1	3	3	1
	2	4	4	2	
				3	3
				7	7
				6	6
				5	5

正確答案 165p

66 迷宮

從左上方的起點出發，穿越迷宮走到右下方的終點。

LEVEL
1

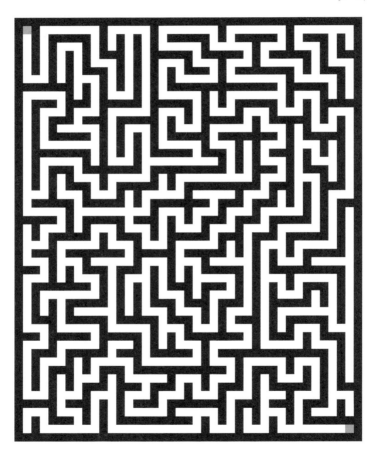

正確答案 165p

寫出下方的正方體展開之後，每一面應該填入什麼數字。數字有
上下左右的區別。

選出下方圖形從上往下看時應該是什麼樣子。

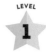

LEVEL
1

從左上方的起點出發，穿越迷宮走到右下方的終點。

LEVEL
1

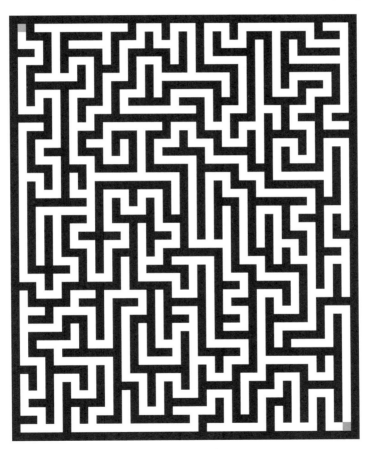

正確答案 165p

70 造橋

日期

時間　　　　分

按照每個島上所標示的數字畫出往外連接的橋。所有的島都必須要有與數字相等的橋數，橋只能是直線。島之間只能以一條或是兩條橋相連，橋與橋之間不能交叉。位在直線上的數字島，也有可能無法以橋相連。

LEVEL
2

正確答案 165p

71 數織

配合方格外標示的數字，塗滿相等的格子數完成謎題。方格外的數字代表該行或該列應該要有幾個格子上色，數字是多少就表示要連續塗滿幾格，如果同時出現2個以上的數字，則表示中間必須留下至少1格的空白。

LEVEL
2

欄位提示（上方）

		2												
	7	3												
8	1		1	3						1				
2	1	3	2	3		9	9	1	3	3	6	6	6	6
1	2	1	3	4	15	4	4	4	8	2	5	5	2	8

列提示（左方）

			9	5
		8	1	4
	3	4	1	4
2	1	3	1	4
	2	1	3	5
	2	1	3	6
		2	4	2
	1	5	1	1
1	4	1	2	1
1	1	2	2	1
1 1	1	2	2	1
	1	6	2	1
	2	7	2	1
	1	5	1	1
	1	6	1	1

正確答案 166p

閱讀以下問題，在表格內填入適當的答案。

LEVEL
3

有線電視台播出的綜藝節目，收視率分別是2%、4%、6%、8%和10%，每一檔綜藝節目分別在6點、7點、8點30分、10點、12點播出，播出日不分順序為星期三、四、五、六、日。請透過以下的提示，找出每一檔綜藝節目的收視率、播出日以及時間。

提示

① 12點的綜藝節目是在星期三播出。

② 收視率2%的綜藝節目不是在星期日播出。

③ 星期四播出的綜藝節目，收視率比10點播出的綜藝節目高4%。

④ 星期六播出的綜藝節目，收視率比6點播出的綜藝節目高2%。

⑤ 6點的綜藝節目收視率是4%。

⑥ 7點的綜藝節目，可能是在星期日播出或收視率是4%。

收視率	播出時間	播出日
2%		
4%		
6%		
8%		
10%		

正確答案 166p

73 迷宮

從左上方的起點出發，穿越迷宮走到右下方的終點。

LEVEL
1

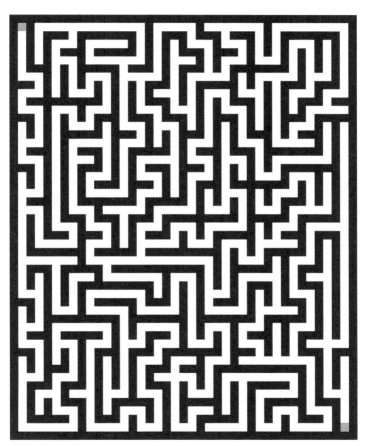

正確答案 166p

選出下方圖形從上往下看時應該是什麼樣子。

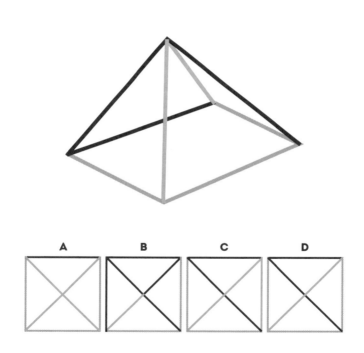

A　　　　B　　　　C　　　　D

正確答案 166p

75 數織

日期
時間　　　　分

配合方格外標示的數字，塗滿相等的格子數完成謎題。方格外的數字代表該行或該列應該要有幾個格子上色，數字是多少就表示要連續塗滿幾格，如果同時出現2個以上的數字，則表示中間必須留下至少1格的空白。

LEVEL
2

上方數字（直行）

											1	1		
2		4	4	2					2	2	4	1	2	
2		4	4	4	4				1	2	3	1	2	1
1	4	3	2	2	2	4	4	1	2	2	2	1	2	1
1	8	1	1	1	1	1	4	4	1	1	1	1	8	1

左方數字（橫列）

	4	4	2	
	6	2	2	
		6	1	
		4	2	
			2	
			9	
	7	1	1	
7	1	1	1	
			15	
		1	1	
	1	3	2	1
1	3	2	2	1
	1	2	1	
	1	2	1	
			15	

正確答案 166p

日期

時間　　　分

寫出下方的正方體展開之後，每一面應該填入什麼數字。數字有上下左右的區別。

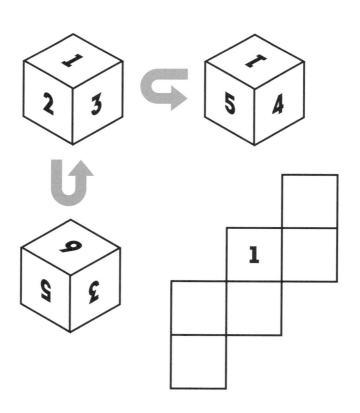

正確答案 166p

77 造橋

日期

時間　　　分

按照每個島上所標示的數字畫出往外連接的橋。所有的島都必須
要有與數字相等的橋數，橋只能是直線。島之間只能以一條或是
兩條橋相連，橋與橋之間不能交叉。位在直線上的數字島，也有
可能無法以橋相連。

LEVEL

2

正確答案 167p

78 迷宮

日期
時間　　　分

從左上方的起點出發，穿越迷宮走到右下方的終點。

LEVEL
1

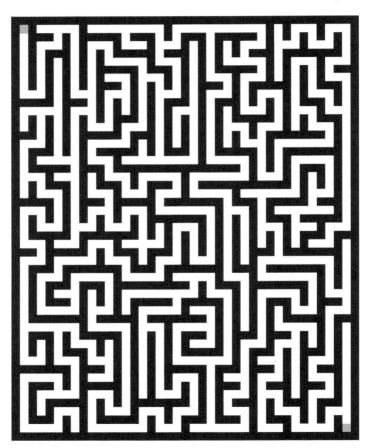

正確答案 167p

閱讀以下問題，猜出雪莉的生日是什麼時候。

LEVEL
3

艾伯特和潔西卡剛跟雪莉變成朋友，他們問雪莉什麼時候生日，雪莉給了他們10個日期。

> 3月7日、3月8日、3月11日
> 4月9日、4月10日
> 5月6日、5月8日
> 6月6日、6月7日、6月9日

雪莉把自己生日的「月」告訴艾伯特，生日的「日」告訴潔西卡。

艾伯特：我不知道雪莉什麼時候生日，但我覺得妳也不知道。

潔西卡：我一開始也不知道雪莉的生日是什麼時候，但是聽了你（艾伯特）說的話之後，現在我知道了。

艾伯特：這樣我也知道雪莉的生日是什麼時候了。

請問雪莉的生日是什麼時候呢？

正確答案 167p

80 數織

日期

時間　　　　分

配合方格外標示的數字，塗滿相等的格子數完成謎題。方格外的
數字代表該行或該列應該要有幾個格子上色，數字是多少就表示
要連續塗滿幾格，如果同時出現2個以上的數字，則表示中間必
須留下至少1格的空白。

LEVEL 2

上方（直行）提示：

1	2	3	4	5	6	7	8	9	10	11	12	13	14	15
						3								
		1	2			1							1	
	2	1	2	3	1	2	1	2	3		3	2	1	2
3	2	1	2	1	2	2	1	2	2	1	2	2	1	2
1	1	1	1	1	1	7	11	8	6	4	1	1	1	1

左方（橫列）提示：

					3
			2	2	3
	1	1	1	2	1
	3	2	2	1	1
	2	2	3	2	1
1	1	1	1	1	3
		2	2	1	1
		3	1	3	
					3
					5
				1	5
				1	7
				1	7
				1	5
			4	5	4

正確答案 168p

81 造橋

日期
時間　　　　分

按照每個島上所標示的數字畫出往外連接的橋。所有的島都必須
要有與數字相等的橋數，橋只能是直線。島之間只能以一條或是
兩條橋相連，橋與橋之間不能交叉。位在直線上的數字島，也有
可能無法以橋相連。

正確答案 168p

選出下方圖形從上往下看時應該是什麼樣子。

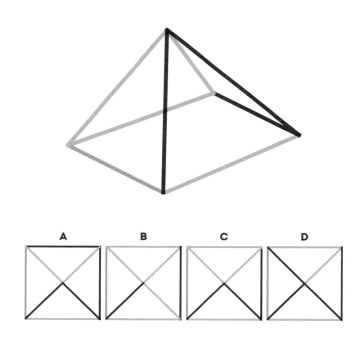

A　　　　B　　　　C　　　　D

正確答案 168p

日期

時間　　　分

從左上方的起點出發，穿越迷宮走到右下方的終點。

LEVEL
1

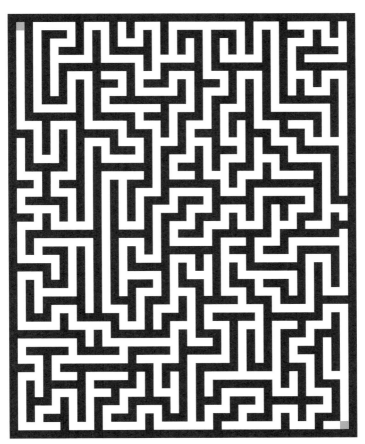

正確答案 168p

日期

時間　　　分

寫出下方的正方體展開之後，每一面應該填入什麼圖案。圖案有上下左右的區別。

LEVEL
3

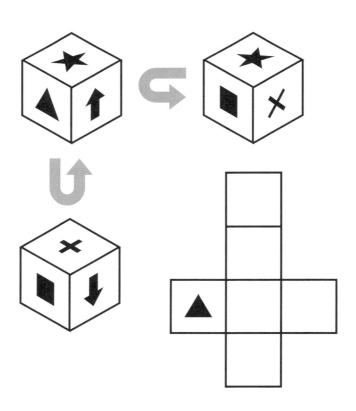

正確答案 168p

數織

配合方格外標示的數字，塗滿相等的格子數完成謎題。方格外的數字代表該行或該列應該要有幾個格子上色，數字是多少就表示要連續塗滿幾格，如果同時出現2個以上的數字，則表示中間必須留下至少1格的空白。

LEVEL

2

Columns:

					1	2	1			3	1	**2** 5	1	1
			1	1	5	6	3	3	2	4	3	1	6	6
3	3	3	5	5	3	2	3	5	9	1	3	1	2	1
6	5	5	4	3	1	1	1	1	1	1	1	1	1	1

Row clues:

5	1	4	
1	3	1	
	1	1	
1	3	1	
5	1	4	
8	1	4	
8	1	4	
7	3	3	
4	3	2	
2	5	2	
		13	
10	1	2	
6	1	2	
4 2	1	1	1
1 1 1	1	1	2

正確答案 168p

86 推理

閱讀以下問題，在表格內填入適當的答案。

LEVEL
3

宅配業者共接了五間不同業者的訂單（日成商社、泰珍產業、金成社、方塊集團、海進株式會社）。每間公司都希望可以運送不同材質的物品（沙子、礫石、鐵礦、木頭、鋼筋），運送所需的預估價格分別是20、40、60、80、100萬元。請閱讀以下提示，完成下方的預算表。

提示

① 泰珍產業的物質，或是沙子的預估費用為20萬元。
② 泰珍產業的預估費用是40萬元。
③ 搬運礫石所需的預估費用不是80萬元。
④ 海進株式會社的預估費用，比方塊集團便宜40萬元。
⑤ 金成社的預估費用，比運送鐵礦的預估費用高60萬元。
⑥ 金成社的委託物品為木頭。

預估費用	委託公司	物品
20萬元		
40萬元		
60萬元		
80萬元		
100萬元		

正確答案 169p

從左上方的起點出發，穿越迷宮走到右下方的終點。

LEVEL
1

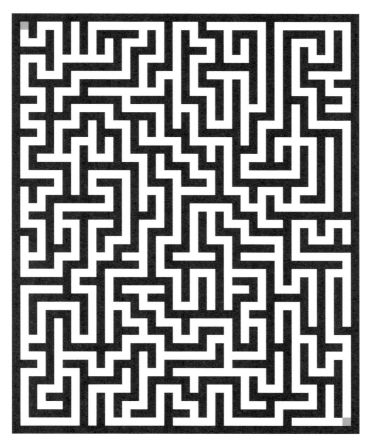

正確答案 169p

88 造橋

按照每個島上所標示的數字畫出往外連接的橋。所有的島都必須
要有與數字相等的橋數，橋只能是直線。島之間只能以一條或是
兩條橋相連，橋與橋之間不能交叉。位在直線上的數字島，也有
可能無法以橋相連。

LEVEL

3

日期
時間　　　　分

·	②	·	·	⑤	·	⑤	·	③
·	·	·	①	·	·	·	·	·
②	·	·	·	④	·	⑤	·	·
·	②	·	③	·	①	·	·	③
·	·	①	·	·	·	②	·	·
④	·	·	②	·	⑤	·	③	·
·	·	③	·	②	·	·	·	②
·	·	·	·	·	②	·	·	·
③	·	③	·	③	·	·	③	·

正確答案 169p

89 數織

LEVEL
2

配合方格外標示的數字，塗滿相等的格子數完成謎題。方格外的數字代表該行或該列應該要有幾個格子上色，數字是多少就表示要連續塗滿幾格，如果同時出現2個以上的數字，則表示中間必須留下至少1格的空白。

日期
時間　　　分

					1		1							
			3		1		1				1			
3	2	1	1	3		1	5	1		3	1			
3	1	4	4	2	1	2	3	2		2	4	4	3	
6	7	3	1	3	11	1	1	1	11	3	1	3	7	6

Row clues:
- 3 1 1
- 2 1 3 1
- 1 3 1 1
- 1 1 1
- 1 5 1
- 2 2 2
- 1 3 3
- 11
- 3 1 1 1 3
- 15
- 3 3 3 3
- 2 1 1 2
- 3 2 2 3
- 3 2 2 3
- 15

正確答案 169p

選出下方圖形從上往下看時應該是什麼樣子。

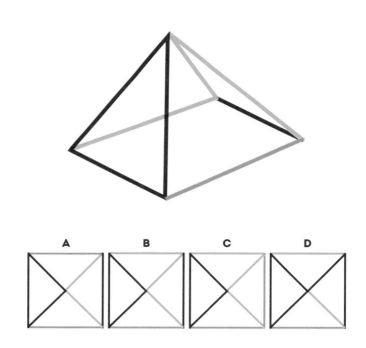

A　　B　　C　　D

正確答案 169p

日期

時間　　　分

從左上方的起點出發，穿越迷宮走到右下方的終點。

LEVEL
1

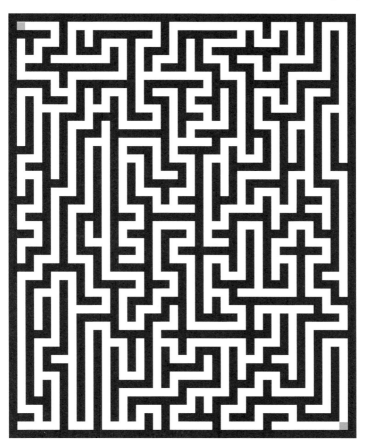

正確答案 169p

數織

日期
時間　　　　　分

配合方格外標示的數字，塗滿相等的格子數完成謎題。方格外的數字代表該行或該列應該要有幾個格子上色，數字是多少就表示要連續塗滿幾格，如果同時出現2個以上的數字，則表示中間必須留下至少1格的空白。

LEVEL
2

上方數字（直欄）

	1									1				
	3	2	5				2	1	5	2	3			
	2	2	3	2	1	1	8	1	1	2	3	2	2	
12	1	1	1	1	1	4	5	4	1	1	1	1	1	12

左方數字（橫列）

				3		
				2		
				1		
2	2	1	2	2		
		5	1	5		
	1	1	1	1	1	
1	1	1	1	1	1	1
	1	1	7	1	1	
		1	1	1	1	
			1	1		
	1	1	1	1	1	
	1	3	3	3	1	
	1	3	3	3	1	
		1	3	1		
				15		

正確答案 170p

寫出下方的正方體展開之後，每一面應該填入什麼圖案。圖案有上下左右的區別。

LEVEL
3

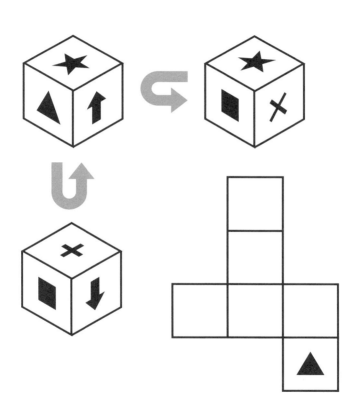

正確答案 170p

閱讀以下問題，在表格內填入適當的答案。

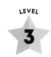

LEVEL 3

五個不同的地區（京畿、全羅、忠清、江原、慶尚）分別有五個城市（美源、常勝、寶石、南夷、長壽）。這些城市的人口都不相同（30,000、35,000、40,000、45,000、50,000），請參考以下提示，分別將人口、地區與城市配對。

提示

① 擁有4萬5千人的城市是在忠清或慶尚地區。

② 長壽市的人口不是4萬人。

③ 寶石市與南夷市，以及人口3萬5千人的城市都在不同的地方，但不是在江原。

④ 南夷市的人口數比忠清地區的城市少。

⑤ 美源市的人口數比常勝市少。

⑥ 京畿地區的城市，人口比常勝市多5千人。

⑦ 南夷市的人口數比京畿地區的城市多5千人。

人口數	城市	地區
30,000人		
35,000人		
40,000人		
45,000人		
50,000人		

正確答案 170p

95 數織

配合方格外標示的數字，塗滿相等的格子數完成謎題。方格外的數字代表該行或該列應該要有幾個格子上色，數字是多少就表示要連續塗滿幾格，如果同時出現2個以上的數字，則表示中間必須留下至少1格的空白。

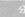

LEVEL
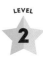
2

上方數字（各行提示）：

					1									
	1	1			1	1	2	2	1	1				
2	1	1	2		2	4	2	1	1	1	2			
2	3	3	4	2	1	2	1	3	2	3	3	2		
3	4	1	3	4	9	11	1	4	2	4	3	1	4	3
10	1	1	2	1	2	1	1	1	2	1	2	1	1	10

左方數字（各列提示）：

				15
	2	2	2	2
1	1	3	1	1
	1	3	3	1
1	4	2	1	1
	2	6	2	2
	1	6	4	1
1 1	2	2	1	1
	1	6	4	1
	2	6	2	2
	2	4	4	2
	3	3	3	3
	2	1 3	1	2
1 2	1	1	2	1
		2	7	2

正確答案 170p

日期

時間　　　分

寫出下方的正方體展開之後，每一面應該填入什麼圖案。圖案有
上下左右的區別。

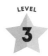

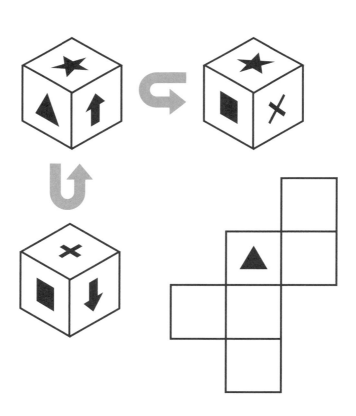

正確答案 170p

從左上方的起點出發，穿越迷宮走到右下方的終點。

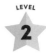

LEVEL
2

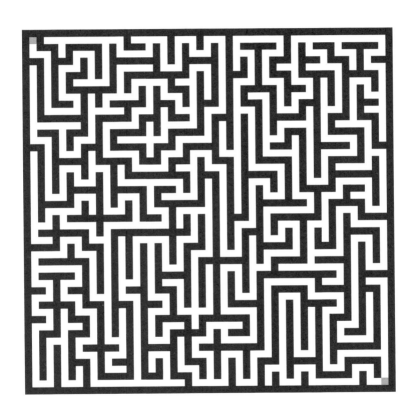

正確答案 170p

98 特殊謎題

閱讀以下問題，猜出要如何才能夠建造出令國王滿意的城牆。

這是一個中世紀王國發生的故事。國王決定要建造一個新的首都，他希望首都將由10座城堡和5道城牆建造而成。所有的城牆都必須是直線，每一道城牆必須分別連接4座城堡。國王下達建設首都的指令，並且增加了一個特別的請求：基於安全考量，國王希望自己居住的那座城堡可以被其他的城堡所圍繞。接到國王指令的建築工們，除了下方這個星形之外，再也想不出其他的好方法了。最後當然也無法達成國王的特別請求。請你解開這個謎題，完成國王特別的要求吧。

正確答案 171p

日期

時間　　　分

按照每個島上所標示的數字畫出往外連接的橋。所有的島都必須要有與數字相等的橋數，橋只能是直線。島之間只能以一條或是兩條橋相連，橋與橋之間不能交叉。位在直線上的數字島，也有可能無法以橋相連。

LEVEL
3

正確答案 171p

日期

時間　　　　分

LEVEL
2

配合方格外標示的數字，塗滿相等的格子數完成謎題。方格外的數字代表該行或該列應該要有幾個格子上色，數字是多少就表示要連續塗滿幾格，如果同時出現2個以上的數字，則表示中間必須留下至少1格的空白。

Column clues

C1	C2	C3	C4	C5	C6	C7	C8	C9	C10	C11	C12	C13	C14	C15
														1
		1	1				1	2	2	1			2	2
4	2	3	2	6	2		4	2	3	2	5	1	2	3
1	7	4	2	1	10	15	8	6	1	2	4	10	1	1

Row clues

Row	Clues
1	2
2	2 1
3	4
4	2 2
5	1 2 2 1
6	1 1 4 2
7	2 2 1 2
8	1 4 1 3
9	2 4 1 2
10	2 6 1 1 1
11	2 8 1 1
12	3 6 4
13	3 6 3
14	3 4 3
15	15

正確答案 171p

從左上方的起點出發，穿越迷宮走到右下方的終點。

LEVEL

2

正確答案 171p

選出下方圖形從上往下看時應該是什麼樣子。

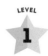

A　　　　　B　　　　　C　　　　　D

正確答案 171p

103 數織

日期

時間　　　　分

配合方格外標示的數字，塗滿相等的格子數完成謎題。方格外的數字代表該行或該列應該要有幾個格子上色，數字是多少就表示要連續塗滿幾格，如果同時出現2個以上的數字，則表示中間必須留下至少1格的空白。

LEVEL

3

正確答案 172p

日期

時間　　　　分

按照每個島上所標示的數字畫出往外連接的橋。所有的島都必須要有與數字相等的橋數，橋只能是直線。島之間只能以一條或是兩條橋相連，橋與橋之間不能交叉。位在直線上的數字島，也有可能無法以橋相連。

LEVEL
3

正確答案 **172p**

日期

時間 　　分

從左上方的起點出發，穿越迷宮走到右下方的終點。

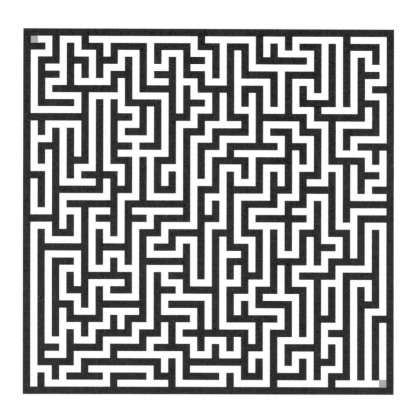

正確答案 172p

閱讀以下問題，在表格內填入適當的答案。

LEVEL
3

在經濟學講座上，A～E組分別介紹了跨國頂尖企業的案例。每一組的發表時間都不一樣，分別是5分鐘、8分鐘、11分鐘、14分鐘以及17分鐘。其中介紹的企業分別是三星、蘋果、Google、亞馬遜與騰訊。請參考以下提示，將發表的時間、組別與介紹的企業配對。

提示

① 選擇騰訊的組發表時間比介紹Google的組多了6分鐘。
② C組沒有選擇亞馬遜。
③ 介紹亞馬遜的組，發表時間比D組長。
④ 介紹Google的組，發表時間比A組多了3分鐘。
⑤ 介紹三星的組，發表時間比D組短3分鐘。
⑥ E組的發表時間是8分鐘。

發表時間	組別	企業
5分鐘		
8分鐘		
11分鐘		
14分鐘		
17分鐘		

正確答案 172p

日期

時間　　　分

寫出下方的正方體展開之後，每一面應該填入什麼圖案。圖案有上下左右的區別。

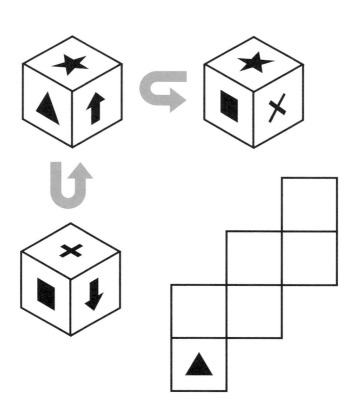

正確答案 172p

日期

時間　　　分

從左上方的起點出發，穿越迷宮走到右下方的終點。

LEVEL
2

正確答案 172p

選出下方圖形從上往下看時應該是什麼樣子。

LEVEL
1

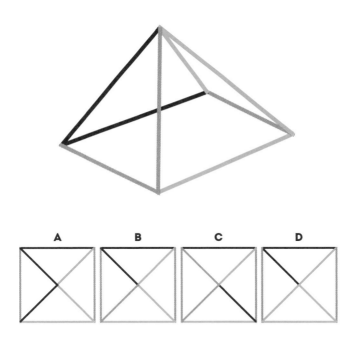

正確答案 173p

110 數織

日期
時間　　　分

配合方格外標示的數字，塗滿相等的格子數完成謎題。方格外的數字代表該行或該列應該要有幾個格子上色，數字是多少就表示要連續塗滿幾格，如果同時出現2個以上的數字，則表示中間必須留下至少1格的空白。

LEVEL
3

列（上方）數字：

| 2 2 2 2 | | | | 1 1 |
|---|
| 2 2 1 2 1 1 1 1 | | | | | | | | | | 2 2 2 | | | 2 2 2 | | |
| 2 1 1 1 1 5 1 1 | | | | 1 | 1 2 2 1 2 2 | | 2 1 1 2 2 | |
| 2 3 1 2 3 2 1 2 2 14 14 8 1 5 2 2 2 2 2 2 1 2 2 2 1 1 | |
| 4 2 1 3 3 3 3 7 2 2 2 2 13 3 3 3 3 3 1 5 2 1 1 2 1 3 | |

行（左方）數字：

	7
	26
	2 12
	2
	2
	6 2 3 4
2 1 3 3 2 2	
	2 1 5 1 1
	2 1 14 1
	21 2 1
1 1 5 2 2	
	2 1 4
	2 1 4
	12
	10
	1 1
	1 1
	5 6
	18
	16

正確答案 173p

寫出下方的正方體展開之後，每一面應該填入什麼圖案。圖案有上下左右的區別。

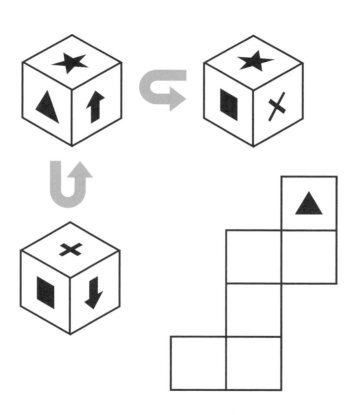

正確答案 173p

日期
時間 　　　 分

按照每個島上所標示的數字畫出往外連接的橋。所有的島都必須
要有與數字相等的橋數，橋只能是直線。島之間只能以一條或是
兩條橋相連，橋與橋之間不能交叉。位在直線上的數字島，也有
可能無法以橋相連。

LEVEL
3

```
 ·   ①   ·   ③   ·   ·   ⑤   ·   ④
 ②   ·   ③   ·   ·   ①   ·   ·   ·
 ·   ·   ·   ·   ·   ·   ·   ·   ·
 ③   ·   ①   ·   ①   ·   ③   ·   ⑥
 ·   ·   ·   ·   ·   ·   ·   ·   ·
 ④   ·   ③   ·   ③   ·   ②   ·   ③
 ·   ·   ·   ·   ·   ·   ·   ·   ·
 ·   ·   ·   ①   ·   ·   ③   ·   ②
 ②   ·   ③   ·   ·   ③   ·   ②   ·
```

正確答案 173p

113 數織

日期
時間　　　分

配合方格外標示的數字，塗滿相等的格子數完成謎題。方格外的數字代表該行或該列應該要有幾個格子上色，數字是多少就表示要連續塗滿幾格，如果同時出現2個以上的數字，則表示中間必須留下至少1格的空白。

LEVEL 3

												1				1	2			
		5	5	6	6		5	6	6	1	3				2	2	3			
	4	4	4	6	1	3	3	4	5	5	3	2	1	1	1	2	1	1	2	4
	14	13	12	11	9	8	7	5	6	5	7	8	9	11	12	13	12	12	13	14

Row clues:

				13	4
		12	1	1	3
		12	1	2	2
		12	2	2	1
				10	2
	1	2	2	1	1
1	2	2	1	2	1
		2	7	1	2
			3	7	6
			4	5	7
			5	3	8
			6	1	9
				7	10
				8	11
				8	11
				8	11
				8	11
				8	11
				7	10
				4	7

正確答案 174p

日期

時間　　　分

從左上方的起點出發，穿越迷宮走到右下方的終點。

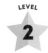
LEVEL
2

正確答案 174p

日期
時間　　　　分

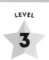

寫出下方的正方體展開之後,每一面應該填入什麼圖案。圖案有
上下左右的區別。

正確答案 174p

閱讀以下文章，猜出海盜船長所給的提議為何。

現在有5名海盜，這些海盜的年齡都不一樣，長幼排序也很分明。但有趣的是大家都很理性、貪心，卻又喜歡多數決。他們的職稱分別是船長、副船長、航海士、戰鬥員以及海盜實習生。

海盜團在本次的航程中，成功地找到藏寶圖上標示的寶藏，出乎意料地找到100個金幣！

所以他們決定由5名海盜分掉這些金幣。分配的方法有很多種，但是這些貪心的海盜絕對不可能同意平分，因為海盜之間有分明的「長幼排序」，所以船長提出以下的方案：

「排序較高的人來提議怎麼分這些金幣，然後大家針對這些提議投票，得票率超過50％的話，就採用該項提議；如果不滿50％，那就把提出該提議的人丟進海裡，大家覺得怎樣？」

喜歡多數決的海盜船長，究竟要提出怎樣的提議，才能夠同時獲得金幣，又不被丟進海裡呢？

正確答案 175p

LEVEL 3

日期

時間　　分

配合方格外標示的數字，塗滿相等的格子數完成謎題。方格外的數字代表該行或該列應該要有幾個格子上色，數字是多少就表示要連續塗滿幾格，如果同時出現2個以上的數字，則表示中間必須留下至少1格的空白。

Column clues (top):

					1		1												
					1		1	1											
				1	2		2	1											
			1	1	1		1	2											
	1	1	2	2	1	1	2	1	1										
	5	3	1	1	1	1	1	2	1										
12	1	5	1	1	1	1	1	1	1	1	1								
5	3	6	2	1	1	1	1	1	1	1	1	1	14	1					
5	6	7	8	9	2	1	1	1	1	1	1	1	1	1	1	1	1	1	16

Row clues (left):

				10	
			1	1	
		1	10	1	
		1	1	1	
1	1	2	2	1	1
1	1	2	2	1	1
		1	1	1	
	1	2	2	1	1
			3	1	1
			4	1	1
	5	1	2	1	1
	6	1	2	1	1
			6	1	1
	6	2	2	1	1
		5	1	1	1
		5	1	10	1
			5	1	1
5	1	1	4	1	1
			6	1	1
			7	10	

正確答案 175p

選出下方圖形從上往下看時應該是什麼樣子。

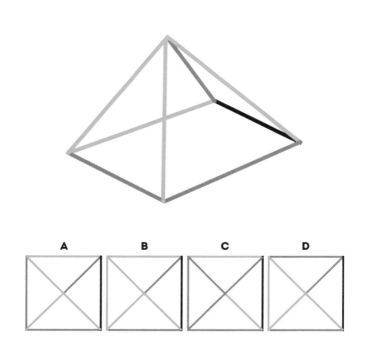

A	B	C	D

正確答案 175p

按照每個島上所標示的數字畫出往外連接的橋。所有的島都必須要有與數字相等的橋數，橋只能是直線。島之間只能以一條或是兩條橋相連，橋與橋之間不能交叉。位在直線上的數字島，也有可能無法以橋相連。

LEVEL

3

正確答案 176p

120 迷宮

從左上方的起點出發，穿越迷宮走到右下方的終點。

LEVEL
2

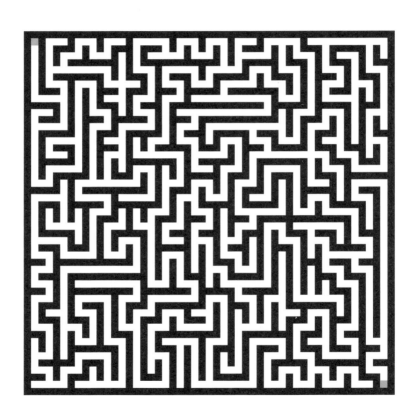

正確答案 176p

121 數織

日期

時間　　　　分

LEVEL

3

配合方格外標示的數字，塗滿相等的格子數完成謎題。方格外的數字代表該行或該列應該要有幾個格子上色，數字是多少就表示要連續塗滿幾格，如果同時出現2個以上的數字，則表示中間必須留下至少1格的空白。

		2	2				3	3				2	2						
	2	1	1		3	3	1	1	3	3		1	1	2					
	2	1	1	1	4	1	1	3	3	1	1	4	1	1	1	2			
	1	2	1	2	1	5	5	1	1	5	5	1	2	1	2	1			
14	2	2	2	4	8	2	1	1	1	1	2	8	4	2	2	2	14		
1	1	7	6	6	1	1	1	1	1	1	1	1	1	1	6	6	7	1	1

Left row clues:

- 6
- 16
- 18
- 1 1 1 1
- 18
- 1 1
- 1 1
- 1 3 3 1
- 1 1 1 1
- 18
- 2 10 2
- 1 2 8 2 1
- 1 2 3 3 2 1
- 2 10 2
- 6 6
- 7 7
- 16
- 3 3
- 3 3
- 20

正確答案 176p

選出下方圖形從上往下看時應該是什麼樣子。

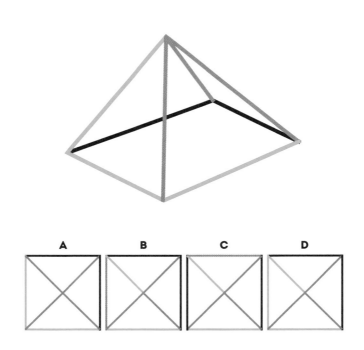

A　　　B　　　C　　　D

正確答案 176p

日期
時間　　　分

寫出下方的正方體展開之後，每一面應該填入什麼圖案。圖案有
上下左右的區別。

LEVEL
3

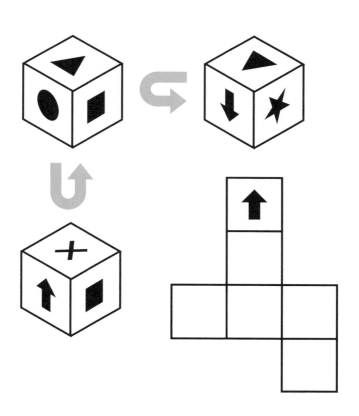

正確答案 176p

從左上方的起點出發，穿越迷宮走到右下方的終點。

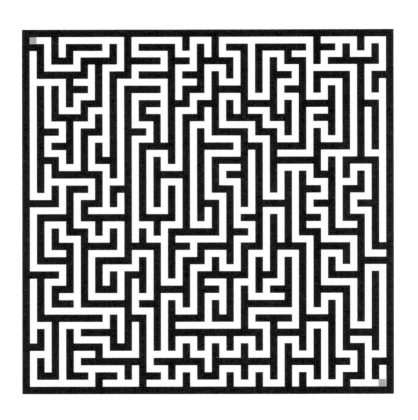

正確答案 176p

125 造橋

日期
時間　　　　分

按照每個島上所標示的數字畫出往外連接的橋。所有的島都必須
要有與數字相等的橋數，橋只能是直線。島之間只能以一條或是
兩條橋相連，橋與橋之間不能交叉。位在直線上的數字島，也有
可能無法以橋相連。

LEVEL
3

			②		③			③
②				②			④	
			③		①			②
④								
	②		⑤		②		③	
								②
③			④		①			
	①			②				③
②			③		①			

正確答案 177p

126 數織

日期

時間　　　分

配合方格外標示的數字，塗滿相等的格子數完成謎題。方格外的
數字代表該行或該列應該要有幾個格子上色，數字是多少就表示
要連續塗滿幾格，如果同時出現2個以上的數字，則表示中間必
須留下至少1格的空白。

LEVEL
3

正確答案 177p

127 推理

日期 _____
時間 _____ 分

閱讀以下問題，在表格內填入適當的答案。

LEVEL

3

港口停著 5 艘煙囪顏色都不一樣的船，5 艘船的出發時間（5點、
6點、7點、8點、9點）、載運的物品（咖啡、可可、玉米、茶、
米）、目的地（漢堡、賽德港、馬賽、熱那亞、馬尼拉）與船隻國
籍（英國、法國、西班牙、希臘、巴西）都不一樣。請參考以下提
示填滿表格。

提示

① 希臘的船是6點出發，船上載運咖啡。
② 中間的船煙囪是黑色的。
③ 英國的船9點出發。
④ 有藍色煙囪的法國船，停在載運咖啡的船的左邊。
⑤ 載運可可的船的右邊，停的是要出發前往馬賽的船。
⑥ 巴西的船要前往馬尼拉。
⑦ 載米的船旁邊停著的是綠色煙囪的船。
⑧ 前往熱那亞的船會在5點出發。
⑨ 西班牙的船在7點出發，正停在前往馬賽的船的右邊。
⑩ 前往漢堡的船有紅色的煙囪。
⑪ 7點出發的船停在白色煙囪的船旁邊。
⑫ 玉米由停在最旁邊的船載運。
⑬ 黑色煙囪的船會在8點出發。
⑭ 載玉米的船停在載米的船旁邊。
⑮ 前往漢堡的船會在6點出發。

出發時間	煙囪顏色	載運物品	目的地	船隻國籍
5點				
6點				
7點				
8點				
9點				

正確答案 177p

日期

時間　　　分

從左上方的起點出發，穿越迷宮走到右下方的終點。

LEVEL
2

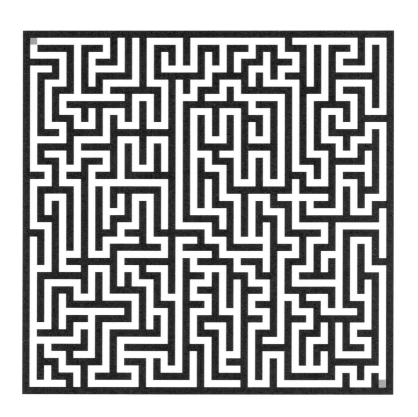

正確答案 177p

寫出下方的正方體展開之後，每一面應該填入什麼圖案。圖案有
上下左右的區別。

LEVEL
3

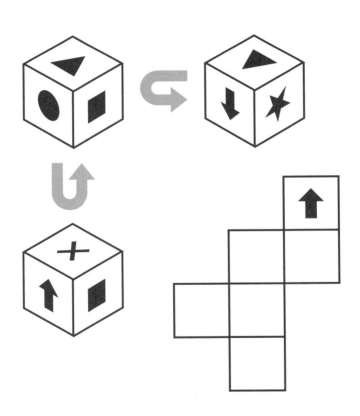

正確答案 177p

日期

時間　　　　分

LEVEL
3

按照每個島上所標示的數字畫出往外連接的橋。所有的島都必須要有與數字相等的橋數，橋只能是直線。島之間只能以一條或是兩條橋相連，橋與橋之間不能交叉。位在直線上的數字島，也有可能無法以橋相連。

正確答案 178p

LEVEL
3

配合方格外標示的數字，塗滿相等的格子數完成謎題。方格外的數字代表該行或該列應該要有幾個格子上色，數字是多少就表示要連續塗滿幾格，如果同時出現2個以上的數字，則表示中間必須留下至少1格的空白。

								1		3	1								
							1		1	1				2			1		
	2		1			1	1	2	1	1	2	1	1	2	1	1	2	3	
	2	1	1	2		2	4	1	6	4	1	2	4	4	3	1	2		
1	8	10	8	8	11	2	1	6	2	2	3	1	1	2	8	7	6	8	
1	1	2	1	2	1	2	1	3	3	3	3	1	2	1	2	1	2	1	1

Row clues:

1	2	2	6
1	1	1	1
1 2	1	2	2
		1	4
	1	2	2
			16
2	2	1	2
5	5	1	1
5 3	2	2	1
5	4	1	4
5	5	1	4
	5	7	4
	5	5	4
		6	5
			16
			4
		3	3
	3	2	3
	3	2	3
	3	2	3

正確答案 178p

選出下方圖形從上往下看時應該是什麼樣子。

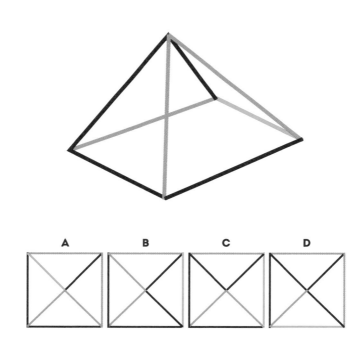

正確答案 178p

日期
時間　　　分

從左上方的起點出發，穿越迷宮走到右下方的終點。

LEVEL
2

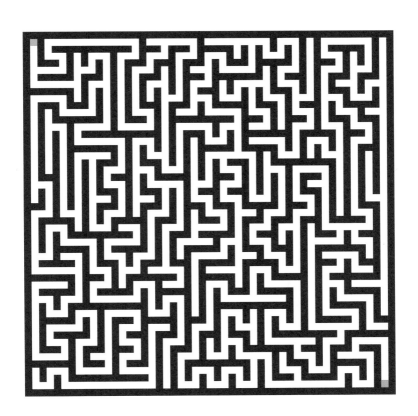

正確答案 178p

寫出下方的正方體展開之後，每一面應該填入什麼圖案。圖案有上下左右的區別。

LEVEL
3

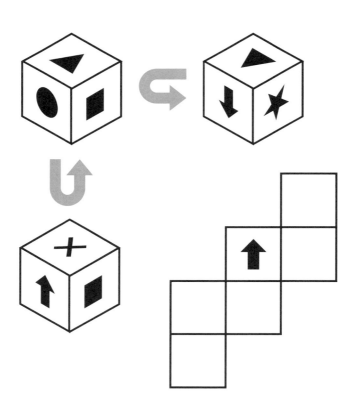

正確答案 178p

135 數織

配合方格外標示的數字，塗滿相等的格子數完成謎題。方格外的數字代表該行或該列應該要有幾個格子上色，數字是多少就表示要連續塗滿幾格，如果同時出現2個以上的數字，則表示中間必須留下至少1格的空白。

LEVEL
3

Column clues (top):

																	2	
																	2	1
	4	1	1	1	1												2	2
	2	1	1	4	1	1	1	1	7	2					12	2	1	
	6	8	4	3	2	2	9	4	8	6		3	5	17	3	2	3	
10	2	1	6	5	2	2	5	6	1	2	10	1	1	1	1	1	1	1

Row clues (left):

				4
		1	1	1
	1	4	1	2
1	1	1	1	3
1	1	1	1	4
1	1	1	1	4
	1	1	1	4
		1	1	4
			10	2
	2	6	2	4
1	3	3	1	3
		4	4	2
		3	3	2
		3	3	4
	4	4	3	2
	5	5	4	1
		5	5	6
1	3	3	1	4
		2	6	2
			10	8

正確答案 178p

日期

時間　　　分

按照每個島上所標示的數字畫出往外連接的橋。所有的島都必須要有與數字相等的橋數，橋只能是直線。島之間只能以一條或是兩條橋相連，橋與橋之間不能交叉。位在直線上的數字島，也有可能無法以橋相連。

LEVEL
3

正確答案 179p

137 展開圖

寫出下方的正方體展開之後，每一面應該填入什麼圖案。圖案有上下左右的區別。

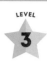

正確答案 179p

137 展開圖

寫出下方的正方體展開之後，每一面應該填入什麼圖案。圖案有上下左右的區別。

LEVEL
3

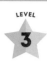

正確答案 179p

日期

時間　　　　分

從左上方的起點出發，穿越迷宮走到右下方的終點。

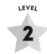

正確答案 179p

ANSWER
正確答案

1.

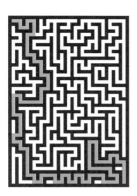

2.

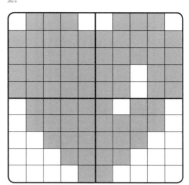

3.

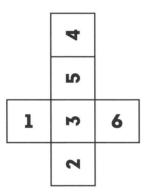

4.

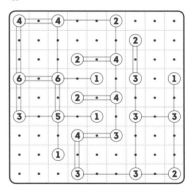

5.

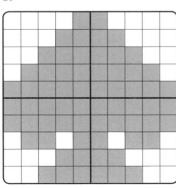

6.

正確答案 A

7.

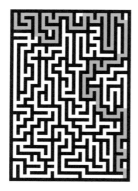

8.

銷售數量	書名	出版時間
4萬本	黑色韓國	第一季
6萬本	30分鐘統計學	第三季
8萬本	拍賣終結者	第四季
10萬本	The Genius Puzzle Book	第二季

9.

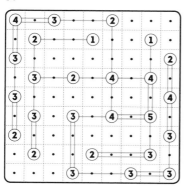

10.

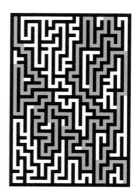

11.

12.

13.

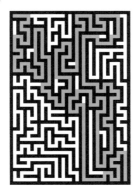

14.

15.

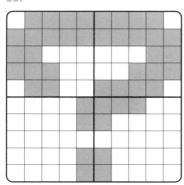

16.

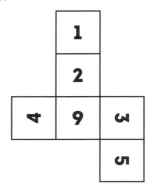

17.

正確答案 D

18.

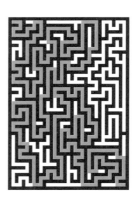

19.

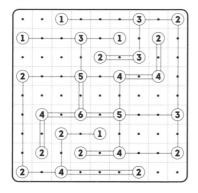

20.

價格	玩具車種類	品牌
5,000元	救護車	年輕聖地
10,000元	挖土機	堅固產業
15,000元	警車	特洛伊
20,000元	消防車	現代實業

21.

正確答案 B

22.

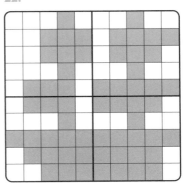

23.

正確答案 10

3×有6點的球＝18，1顆6點的球＝6
1＋12點方塊＝13，12點方塊＝12
3片風扇2－3片風扇＝6，3片風扇＝3
4點球＝4，5片風扇＝5，10點方塊＝10
4×5－10＝10

24.

25.

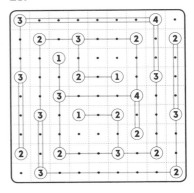

26.

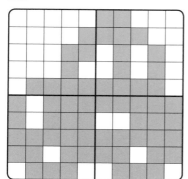

27.

28.

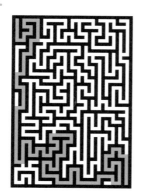

29.

比賽日期	對手	分數
8月3日	國王隊	2-1
8月10日	公牛隊	4-2
8月17日	老虎隊	5-1
8月24日	龍隊	10-5

30.

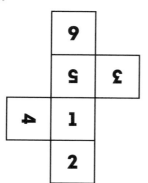

31.

正確答案 A

32.

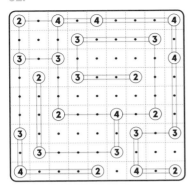

33.

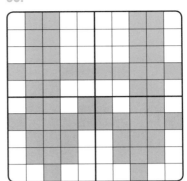

34.

正確答案 84歲

35.

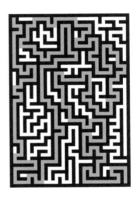

36.

正確答案 C

37.

年齡	名字	主人
2歲	尼羅	民成
4歲	藤蔓	敏俊
6歲	蝴蝶	允貞
8歲	血腸	英洙

38.

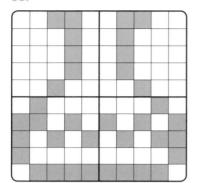

39.

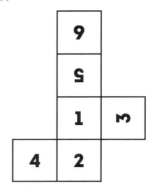

40.

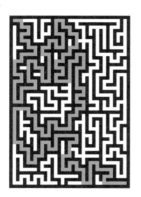

41.

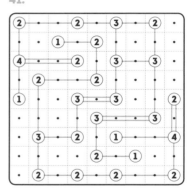

42.

正確答案 A

43.

正確答案 17分

第一次：1分、2分的探險家過橋
第二次：1分的探險家過橋
第三次：7分、10分的探險家過橋
第四次：2分的探險家過橋
第五次：1分、2分的探險家過橋
2＋1＋10＋2＋2＝17分

44.

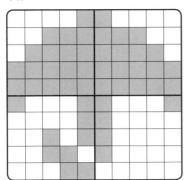

45.

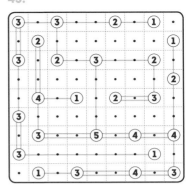

46.

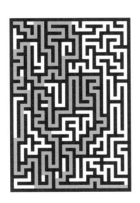

47.

正確答案 C

48.

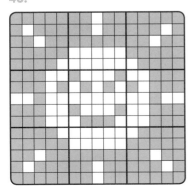

49.

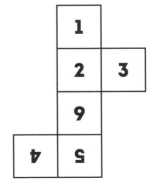

50.

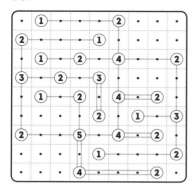

51.

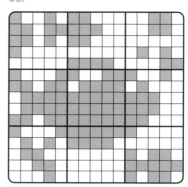

52.

正確答案 D

53.

54.

發射時間	探測器	目的地
一月	寰宇	金星
二月	X	木星
三月	黑珍珠	火星
四月	冒險家	水星

55.

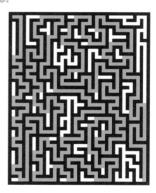

56.

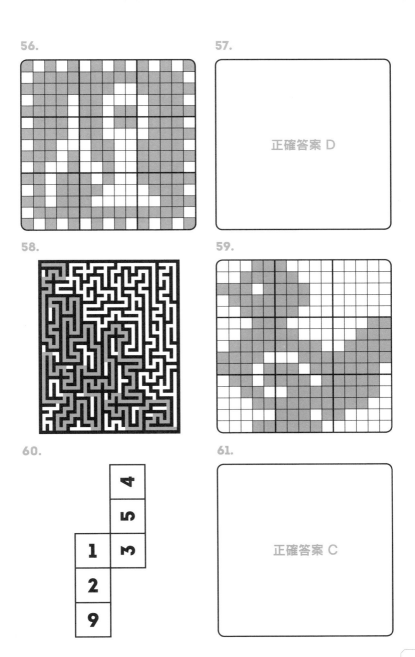

57.

正確答案 D

58.

59.

60.

| 4 |
| 5 |
| 3 |

| 1 | 3 |
| 2 |
| 9 |

61.

正確答案 C

62.

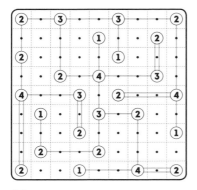

63.

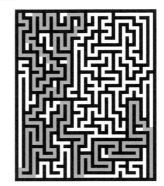

64.

1. 兩人睽違10年才見面,所以三個女兒都不超過10歲。
2. 年齡相乘是72。

可能的組合	老大	老二	老三	總和
1	9	8	1	18
2	9	4	2	15
3	8	3	3	14
4	6	6	2	14
5	6	4	3	13

3. 比起總和「是多少」,重點其實是朋友1說他「還是不知道」,代表有總和相同的狀況。
 →答案可能是8、3、3或6、6、2兩者之一。
4. 從「小女兒」這句話可以判斷老么不是雙胞胎,所以6、6、2才是正確答案。

65.

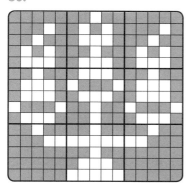

66.

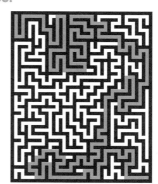

67.

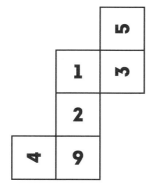

68.

正確答案 B

69.

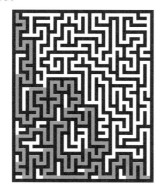

70.

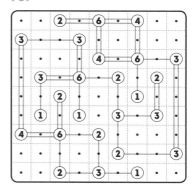

71.

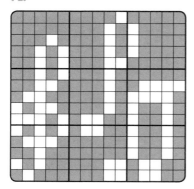

72.

收視率	播出時間	播出日
2%	12點	星期三
4%	6點	星期五
6%	10點	星期六
8%	7點	星期日
10%	8點半	星期四

73.

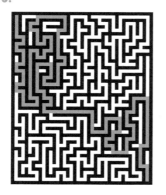

74.

正確答案 D

75.

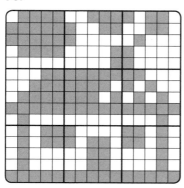

76.

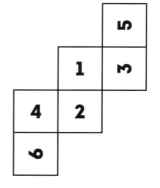

77.

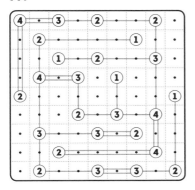

78.

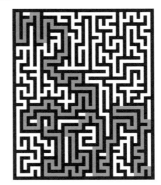

79.

		5月6日	6月6日
	正確答案 5月8日		
3月7日			6月7日
3月8日		5月8日	
	4月9日		6月9日
	4月10日		
3月11日			

艾伯特： 艾伯特不知道雪莉的生日，是因為只知道「月」的關係，而艾伯特也相信潔西卡不知道雪莉的生日，由此可以證明，雪莉生日的日期不會是「日」不重複的日子（3月11日、4月10日）。

潔西卡： 也因此，潔西卡得知雪莉生日不在包括兩個不重複日的3月和4月，聽完艾伯特說的話之後，就可以刪除3月和4月，拿5月和6月跟自己知道的日子組合，並確認雪莉的生日。在這個情況下，潔西卡所知道的數字，不可能同時出現在5月和6月（所以不會是6日）→ 5月8日、6月7日、6月9日當中，有一天是雪莉的生日。

艾伯特： 艾伯特知道月分，所以潔西卡知道之後，他也說自己知道了，是代表他知道潔西卡所知道的日期，不會重複出現在5月和6月，所以答案是5月8日（如果是6月的話會有兩個不重複的日子，這樣艾伯特就無法得知雪莉的生日）。

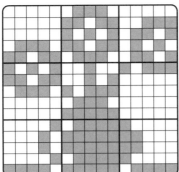

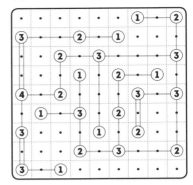

正確答案 C

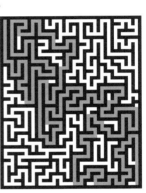

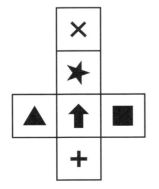

86.

預估費用	委託公司	物品
20萬元	海進 株式會社	沙子
40萬元	泰珍產業	鐵礦
60萬元	方塊集團	礫石
80萬元	日成商社	鋼筋
100萬元	金成社	木頭

87.

88.

89.

90.

正確答案 B

91.

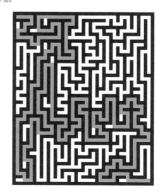

92.

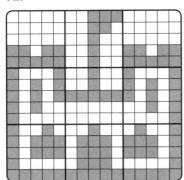

93.

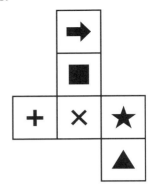

94.

人口數	城市	地區
30,000人	美源	江原
35,000人	常勝	全羅
40,000人	寶石	京畿
45,000人	南夷	慶尚
50,000人	長壽	忠清

95.

96.

97.

98.

99.

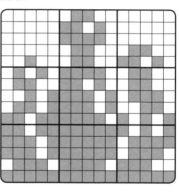

100.

101.

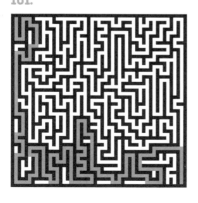

102.

正確答案 C

103.

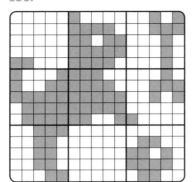

104.

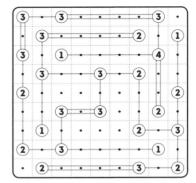

105.

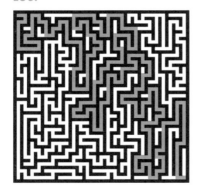

106.

發表時間	組別	企業
5分鐘	A組	蘋果
8分鐘	E組	Google
11分鐘	C組	三星
14分鐘	D組	騰訊
17分鐘	B組	亞馬遜

107.

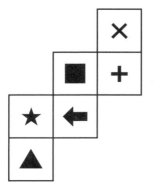

108.

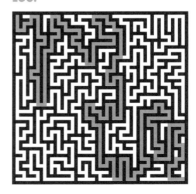

109.

正確答案 B

110.

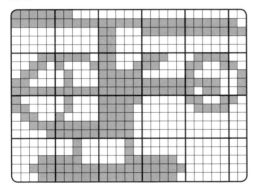

111.

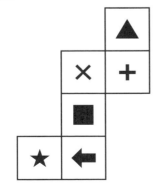

112.

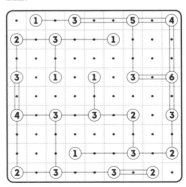

113.

114.

115.

正確答案
船長拿走98個金幣，
1個給航海士，1個給海盜實習生。

1. 我們從只有戰鬥員及海盜實習生兩人投票時開始解釋。戰鬥員要是贊成，就會變成多數決（超過一半贊成），所以戰鬥員只要贊成一人獨吞100個金幣就好。

2. 如果是航海士、戰鬥員、海盜實習生三人投票，那航海士至少必須獲得戰鬥員或海盜實習生中任一人的同意。跟狀況1一樣，若航海士獨吞100個金幣的提議失敗（要被丟到海裡），只剩下戰鬥員跟海盜實習生的話，海盜實習生就無法獲得任何一個金幣，所以航海士可以提議拿走99個金幣，給海盜實習生1個金幣，以換取他的同意。

3. 如果是有副船長、航海士、戰鬥員、海盜實習生四個人投票的情況，那副船長只要獲得一人同意就能過半數。如果副船長被丟到海裡，航海士就擁有分配金幣的權限，這樣就跟狀況2一樣，戰鬥員會一個金幣也拿不到。所以戰鬥員的目標是除掉副船長。而副船長只要拿99個金幣，再把1個金幣分給戰鬥員，就可以分配成功。

4. 最後包括船長在內五人投票，因為總共是五人，所以必須獲得三人同意（除了自己以外再兩人）。參考狀況3副船長的情況，若船長失敗，權限交給副船長的話，航海士與海盜實習生將會一個金幣也分不到，所以船長只要各分一個金幣，給在副船長分配時刻意排除的航海士與海盜實習生即可。

正確答案 A

119.

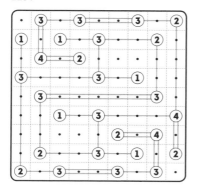

120.

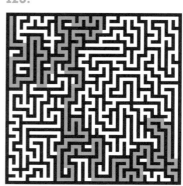

121.

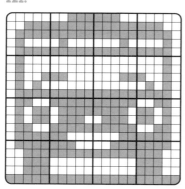

122.

正確答案 D

123.

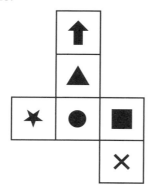

124.

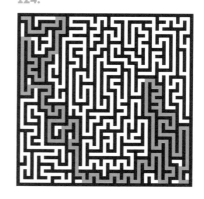

125.

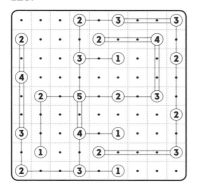

126.

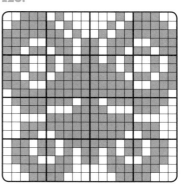

127.

出發時間	煙囪顏色	載運物品	目的地	船隻國籍
5點	藍色	茶	熱那亞	法國
6點	紅色	咖啡	漢堡	希臘
7點	綠色	玉米	賽德港	西班牙
8點	黑色	可可	馬尼拉	巴西
9點	白色	米	馬賽	英國

128.

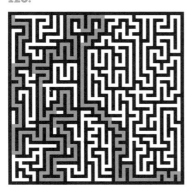

129.

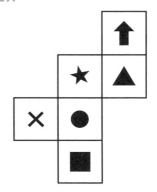

130.

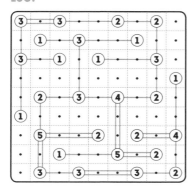

131.

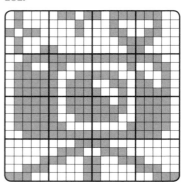

132.

正確答案 C

133.

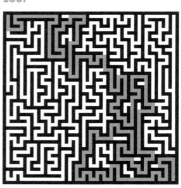

134.

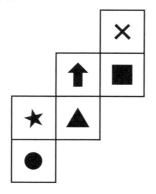

135.

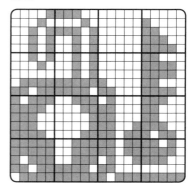

136.

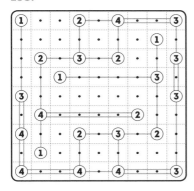

137.

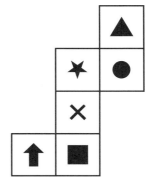

138.

Thanks to...

本書獻給這世界上獨一無二，
我最親愛的**太太**Yoon Jung，
以及總是支持著我的**兒子**Min Sung。

MEMO

MEMO

誕生自連諾貝爾得獎者都愛讀的
《小孩的科學》！

每天10分鐘！
就能了解簡單又貼近生活的超有趣知識

本系列特色

★ 淺顯易懂的囊括生活周遭的有趣小知識，引導孩子喜歡上科學‧數學。

★ 由各界領頭專家學者群編寫，並由月刊雜誌《小孩的科學》編輯部負責編輯。可以吸收到最新、最正確的知識。

★ 設計許多「試試看」、「做做看」、「玩玩看」等能夠與家人同樂及動手體驗的主題。還有許多知識可以當成暑假作業的主題！

★ 內容豐富，從孩子單純的疑問到父母也不知道的資訊與歷史應有盡有。討論相關的話題，可以促進親子間的知識性交流。

數學科學百科
趣味數學小故事365

日本數學教育學會研究部／監修
定價1,200元

想讓更多人喜歡數學，就必須從生活中提升對數學的興趣，讓數學不只是課堂上的生硬知識，而是富有創造性的有趣主題。

自然科學百科
有趣科普小常識365

自然史學會連合／著
定價1,000元

在共讀過程中，藉由大人的協助，孩子們對大自然的理解會更加深入，大人也能從中獲得樂趣，是促進親子知識性交流必備的小百科！